J.-K. HUŸSMANS

Trois Primitifs

Les Grünewald du Musée de Colmar
Le maître de Flémalle et la Florentine du Musée
de Francfort-sur-le-Mein

3ᵉ ÉDITION

PARIS

LIBRAIRIE LÉON VANIER, ÉDITEUR

A. MESSEIN, Succʳ

19, QUAI SAINT-MICHEL, 19

1905

J.-K. HUŸSMANS

Trois Primitifs

Les Grünewald du Musée de Colmar
Le maître de Flémalle et la Florentine du Musée
de Francfort-sur-le-Mein

PARIS
LIBRAIRIE LÉON VANIER, ÉDITEUR
A. MESSEIN, Succʳ
19, QUAI SAINT-MICHEL, 19

1905

IL A ÉTÉ TIRÉ DE CE LIVRE :

dix sept exemplaires sur Japon Impérial

LES
GRÜNEWALD DU MUSÉE DE COLMAR

LES GRÜNEWALD DU MUSÉE DE COLMAR [1]

Mathias Grünewald d'Aschaffembourg, ce peintre de la *Crucifixion* du musée de Cassel que j'ai décrite dans *Là-Bas* et qui appartient maintenant au musée de Carlsruhe, m'a, depuis bien des années, hanté. D'où vient-il, quelle fut son existence, où et comment mourut-il ? Personne exactement ne le sait ; son nom même ne lui est pas sans discussions acquis : les documents font défaut ; les tableaux qu'on lui attribue furent tour à tour assignés à Albert Dürer, à Martin Schongauer, à Hans Baldung-Grien, et ceux qui ne lui appartiennent point lui sont concédés par combien de livrets de collections et de catalogues de musées !

[1] Une magnifique reproduction photographique, du format grand in-folio, de ces tableaux de Colmar existe dans un volume que publie M. W. Heinrich, éditeur, Broglieplatz, à Strasbourg. L'œuvre entière du peintre est reproduite dans ce livre et commentée par une étude de M. Schmid, professeur à l'Université de Bâle.

A dire vrai, la seule preuve qui permette de lui imputer la paternité des panneaux dont nous allons parler et même de toutes les autres œuvres qu'on lui prête, repose sur une simple indication du peintre biographe du xviie siècle, Joachim Sandrart, lequel raconte qu'il existait de son temps, à Issenheim, un tableau de Mathias Grünewald, représentant un saint Antoine et des démons derrière une fenêtre.

Or, la description de ce tableau concorde avec le sujet du volet d'un polyptique venu de l'abbaye d'Issenheim et maintenant exposé au musée de Colmar.

La preuve de la filiation paraîtrait donc pouvoir être acceptée et alors, du moment que l'on sait que Grünewald a peint l'une des pièces de ce polyptique et qu'il est avéré, d'autre part, que toutes les pièces de la série sont l'œuvre d'un seul et même maître, il devient facile de conclure et d'affirmer que Grünewald est l'auteur de l'ensemble.

Ce qui resterait à démontrer, d'une façon péremptoire, c'est que le volet de Colmar est bien le même que celui d'Issenheim — car s'il n'en était pas ainsi, tout serait remis en question — mais l'on peut attester qu'à défaut d'une certitude absolue, impossible à garantir, les présomptions sont vraiment assez fortes pour assurer qu'il y a identité entre les deux œuvres.

Cette disposition très spéciale du sujet, avec un diable dans une croisée, ne se rencontre pas, en effet, dans les portraits de saint Antoine exécutés par les contemporains de Grünewald. L'on pourra comparer, à ce point de vue d'ailleurs, une autre effigie de ce saint qui se trouve dans la même salle du musée et qui a été traitée par Martin Schongauer, d'après les données traditionnelles de l'époque où tous deux vécurent.

Cela dit, ce que l'on n'ignore pas de la vie de cet homme tient en quelques lignes plus ou moins sûres.

D'après M. Waagen, il serait né vers la fin du xv^e siècle, à Francfort; suivant M. Goutzwiller, répétant l'opinion de Malpe, il serait né vers 1450, en Bavière, dans la ville d'Aschaffembourg, dont le nom s'est ajouté au sien. Selon Passavant, il vivait encore en 1529, et à en croire M. Waagen, il serait décédé l'année 1530. Enfin, Sandrart, cité par Verhaeren dans une intéressante étude, le représente comme ayant surtout vécu à Mayence une vie solitaire et mélancolique, et ayant eu des tristesses dans son ménage. Un point, c'est tout.

De ces renseignements sans doute revisables, un seul est suggestif, celui de Sandrart ; il permet au moins de s'imaginer ce peintre qui fut le plus tumultuaire des artistes, vivotant, casanier, à l'écart, tel plus tard Rembrandt, dans un coin de faubourg, et s'absorbant dans

la frénétique féerie de son œuvre pour oublier ses peines.

Au tracas de ses chagrins domestiques s'accola peut-être la souffrance de son peu de renommée, le regret de son peu de gloire. Son nom ne figure pas, en effet, dans la liste des peintres célèbres de son temps. Tout le monde connaît Albert Dürer, les Cranach, Baldung-Grien, Schongauer, Holbein, et personne ne soupçonnait, il y a quelques années, son existence. Fut-il plus famé de son vivant ? L'on peut en douter. Sa réputation, si tant est qu'il en eut, n'a pas franchi les domaines de la Franconie et de la Souabe ; alors que ses contemporains étaient, ainsi que Dürer, que les Cranach, qu'Holbein, choyés par les empereurs et les rois, lui, n'obtenait d'eux aucune commande. Nul vestige n'en subsiste du moins. Il n'était employé et connu que dans son pays même. Il fut un peintre cantonal, un artiste de clocher qui n'œuvra que pour les villes et les monastères de ses alentours. On le voit travailler à Francfort, à Eisenach, à Aschaffembourg, où il aurait été, selon M. Waagen, appelé par l'archevêque de Mayence, Albert ; il est surtout évident pour moi qu'il a séjourné dans l'abbaye d'Issenheim ; certains détails de ses retables, que l'on sait avoir été exécutés de 1493 à 1516, sous le préceptorat de l'abbé Guersi qui les lui commanda, le prouvent.

Mais ce n'est plus ni à Francfort, ni à Mayence, ni à Aschaffembourg, ni à Eisenach, ni à Issenheim, dont le cloître est mort, qu'il faut chercher les ouvrages de Grünewald, mais bien à Colmar, où ce maître s'avère par le magnifique ensemble d'un polyptique composé de neuf pièces.

Là, dans l'ancien couvent des Unterlinden, il surgit, dès qu'on entre, farouche, et il vous abasourdit aussitôt avec l'effroyable cauchemar d'un Calvaire. C'est comme le typhon d'un art déchaîné qui passe et vous emporte, et il faut quelques minutes pour se reprendre, pour surmonter l'impression de lamentable horreur que suscite ce Christ énorme en croix, dressé dans la nef de ce musée installé dans la vieille église désaffectée du cloître.

La scène s'ordonne de la sorte :

Au milieu du tableau, un Christ géant, disproportionné, si on le compare à la stature des personnages qui l'entourent, est cloué sur un arbre mal décortiqué, laissant entrevoir par places la blondeur fraîche du bois, et la branche transversale, tirée par les mains, plie et dessine, ainsi que dans *le Crucifiement* de Carlsruhe, la courbe bandée de l'arc ; le corps est semblable dans les deux œuvres ; il est livide et vernissé, ponctué de points de sang, hérissé, tel qu'une cosse de châtaigne, par les échardes des verges restées dans les trous des plaies ; au

bout des bras, démesurément longs, les mains s'agitent convulsives et griffent l'air ; les boulets des genoux rapprochés cagnent, et les pieds, rivés l'un sur l'autre par un clou, ne sont plus qu'un amas confus de muscles sur lequel les chairs qui tournent et les ongles devenus bleus pourrissent ; quant à la tête, cerclée d'une couronne gigantesque d'épines, elle s'affaisse sur la poitrine qui fait sac et bombe, rayée par le gril des côtes. Ce Crucifié serait une fidèle réplique de celui de Carlsruhe si l'expression du visage n'était autre. Jésus n'a plus, en effet, ici, l'épouvantable rictus du tétanos ; la mâchoire ne se tord pas, elle pend, décollée, et les lèvres bavent.

Il est moins effrayant, mais plus humainement bas, plus mort. La terreur du trismus, du rire strident, sauvait, dans le panneau de Carlsruhe, la brutalité des traits que maintenant cette détente gâteuse de la bouche accuse. L'Homme-Dieu de Colmar n'est plus qu'un triste larron que l'on patibula.

Là ne s'arrête pas la différence qui se peut noter entre les deux œuvres. Ici la disposition des personnages groupés n'est plus, en effet, la même. A Carlsruhe, la Vierge est, ainsi que partout, d'un côté de la croix et saint Jean, de l'autre ; à Colmar, les habitudes du sujet sont renversées et le surprenant visionnaire que fut Grünewald s'affirme, spécieux et sauvage, théologique et

barbare à la fois, en tout cas, parmi les peintres religieux, seul.

A droite de la croix, trois personnes : la Vierge, saint Jean et Madeleine. Saint Jean, un vieil étudiant allemand, au visage glabre et minable, aux cheveux jaunes qui tombent en de longs filaments secs sur sa robe rouge, soutient une Vierge extraordinaire, habillée et coiffée de blanc, qui s'évanouit, blanche comme un linge, les yeux clos, la bouche mi-ouverte et montrant les dents; la physionomie est frêle et fine, toute moderne. Sans la robe d'un vert sourd qui s'entrevoit près des mains dont les doigts crispés se brisent, on la prendrait pour une moniale morte; elle est pitoyable et charmante, jeune, vraiment belle; devant elle, une femme, toute petite, se renverse à genoux, les bras levés, les mains jointes vers le Christ. Cette fillette blonde, vieillotte, vêtue d'une robe rose doublée de vert myrte, la face coupée au-dessous des yeux et au ras du nez par un voile, c'est Madeleine. Elle est laide et disloquée, mais elle est si réellement désespérée qu'elle vous étreint l'âme et la désole.

De l'autre côté du tableau, à gauche, une haute et étrange figure, à la tignasse d'un blond roux, taillée droit sur le front, aux yeux clairs, à la barbe bourrue, aux jambes, aux pieds et aux bras nus, tient d'une

main un livre ouvert et désigne de l'autre le Christ.

Ce visage de reître de la Franconie, dont la toison de poils de chameau s'aperçoit sous une ceinture dont le nœud bouffe et un manteau drapé en de larges plis, c'est saint Jean-Baptiste. Il est ressuscité, et pour que le geste dogmatique et pressant de son long index qui se retrousse en indiquant le Rédempteur s'explique, cette inscription en lettres rouges s'étend près du bras : « *Illum oportet crescere, me autem minui*. Il faut qu'il croisse et que je diminue ».

Lui, qui diminua, en s'effaçant devant le Messie, qui trépassa pour assurer la prédominance dans le monde du Verbe, le voilà qui vit, tandis que Celui qui était vivant alors qu'il était décédé, est mort. On dirait qu'il préfigure, en se réincarnant, le triomphe de la Résurrection et qu'après avoir annoncé une première fois, avant que de naître sur la terre, la Nativité de Jésus, il annonce maintenant qu'il est né au ciel, sa Pâques. Il revient pour attester l'accomplissement des prophéties, pour manifester la vérité des Ecritures ; il revient pour entériner, en quelque sorte, l'exactitude de ses paroles que consignera plus tard, dans son Evangile, l'autre saint Jean dont il a pris la place, à la gauche du Calvaire, de l'apôtre saint Jean qui ne l'écoute, qui ne le voit même pas, tant il est, près de la Mère, absorbé,

comme engourdi et paralysé par ce mancenillier de douleur qu'est la croix.

Et, seul, dans les sanglots, dans les spasmes affreux du Sacrifice, ce témoin de l'avant et de l'après, cambré sur ses reins, debout, ne pleure ni ne souffre ; il certifie, impassible, et promulgue, décidé ; et l'Agneau du monde qu'il baptisa est à ses pieds, portant une croix, dardant de son poitrail blessé un jet de sang dans un calice.

Telle est l'attitude des personnages ; ils se détachent sur un fond commençant de nuit ; derrière le gibet, planté au bord d'une rive, coule un fleuve de tristesse dont les ondes rapides ont pourtant la couleur des eaux mortes et le côté un peu théâtral du drame se légitime, tant il est d'accord avec ce lieu de détresse, avec ce crépuscule qui n'en est déjà plus et cette nuit qui n'en est pas encore ; et, invinciblement, l'œil, refoulé par les tons malgré tout sombres du fond, dérive des chairs vitreuses du Christ, dont l'énormité de la taille ne retient plus, pour se fixer sur l'éclatante blancheur du manteau de la Vierge, qui, soutenu par le vermillon des habits de l'apôtre, vous attire, au détriment des autres parties, et fait presque de Marie le personnage principal de l'œuvre.

Ce serait là le défaut du tableau si l'équilibre prêt à se rompre et à verser sur le groupe de droite ne durait quand même, rétabli par le geste inattendu du Précur-

seur qui vous arrête parce qu'il vous étonne et vous ramène à son tour, par la direction même qu'il indique, au Fils.

L'on va, si l'on peut dire, en abordant ce Calvaire, de droite à gauche pour arriver au centre.

L'effet est certainement voulu, comme celui qui résulte de la disproportion des personnages, car Grünewald équilibre très bien et garde dans ses autres tableaux la mesure.

Lorsqu'il a exagéré la stature de son Christ, il a tenté de frapper l'imagination en suggérant une idée de douleur profonde et de force ; il l'a également rendu plus saisissant pour le maintenir quand même au premier plan et l'empêcher d'être complètement rejeté par la grande tache blanche de la Vierge dans la pénombre.

Pour elle, l'on conçoit qu'il l'ait mise en pleine lumière. Sa prédilection se comprend, car jamais il n'était encore parvenu à peindre une Mère aussi divinement jolie, aussi surhumainement souffrante. Et le fait est qu'elle stupéfie dans l'œuvre rébarbative de cet homme.

C'est qu'elle forme aussi le plus impérieux des contrastes avec les types d'individus que l'artiste a choisis pour représenter Dieu et ses saints.

Jésus est un larron, saint Jean un déclassé, et l'Annonciateur est un reître ; acceptons même qu'ils ne

soient que des paysans de la Germanie, mais, Elle, elle est d'une extraction toute différente, elle est une reine entrée dans un cloître, elle est une merveilleuse orchidée poussée dans une flore de terrain vague.

Pour qui a vu les deux tableaux, celui de Carlsruhe et celui de Colmar, l'impression se dégage assez nette. Le Calvaire de Carlsruhe est plus pondéré et plus d'aplomb, le sujet principal ne risque pas de se disperser au profit des alentours. Il est aussi moins trivial et plus terrible. Si l'on compare le rictus désordonné de son Christ et la physionomie plus peuple peut-être, mais moins déchue de son saint Jean au coma du Christ de Colmar, et à la grimace de vieux gamin du disciple, le panneau de Carlsruhe apparaît moins conjectural, plus pénétrant, plus actif et, dans son apparente simplicité, plus fort, mais il n'a pas l'exquise Vierge blanche et il est plus conventionnel, moins inattendu, moins neuf. La *Crucifixion* de Colmar introduit un élément nouveau dans une scène traitée d'une manière immuable par tous les peintres ; elle s'évade des moules et dédaigne les données ; elle est plus imposante à la réflexion et plus profonde, mais, il faut bien le confesser, l'intrusion du Précurseur dans la tragédie du Golgotha est plus une idée de théologien et de mystique qu'une idée de peintre ; il est très possible qu'il y ait eu là une sorte de collaboration de l'exécutant

et de l'acquéreur, une commande précisée dans ses moindres détails par Guido Guersi, l'abbé d'Issenheim, dans l'église duquel ce Calvaire fut placé.

Il en fut ainsi, du reste, pendant et longtemps après le Moyen Age. Tous les renseignements d'archives constatent qu'en faisant marché avec des imagiers et des peintres — qui ne se considéraient d'ailleurs que comme des artisans, — les évêques ou les moines préparaient le plan de l'ouvrage, indiquaient même souvent le nombre des personnages, et spécifiaient leur sens; l'initiative laissée aux artistes était donc limitée, ils œuvraient suivant le désir de l'acheteur, dans un cadre tracé.

Pour en revenir au tableau, il occupe à lui seul deux volets de chêne qui coupent en se refermant un bras du Christ et juxtaposent, une fois clos, les deux groupes.

Son envers, car il a deux faces de chaque côté, contient sur chacun de ses panneaux une scène distincte : la *Résurrection* d'une part et l'*Annonciation* de l'autre.

Cette dernière, disons-le pour nous en débarrasser tout de suite, est franchement mauvaise.

A genoux, dans un oratoire, devant un livre d'heures peint en trompe-l'œil et détenant sur ses pages ouvertes la prophétie d'Isaïe dont la silhouette bistournée flotte, coiffée d'un turban, en un coin du tableau, sous la voûte, une femme blonde et bouffie, au teint cuit par le feu des

fourneaux, minaude, d'un air plutôt mécontent, avec un grand escogriffe au teint également allumé et qui darde vers elle, dans une attitude de reproche vraiment comique, deux très longs doigts. Il sied d'avouer que le geste décisif de l'Annonciateur du Calvaire devient, dans cette imitation malheureuse, ridicule. Les deux doigts ainsi tendus font bêtement la nique, et cet être à perruque bouclée, s'il n'avait pas un sceptre au bout d'un bras et des ailes vertes et rouges collées dans le bas du dos, ressemblerait beaucoup plus à un vivandier qu'à un ange, tant sa figure sanguine et replète est grossière, et l'on se demande comment l'artiste qui a créé la petite Vierge blanche a pu incarner la Mère du Sauveur en cette désagréable maritorne aux lèvres gonflées, qui marivaude, endimanchée dans sa toilette d'apparat, une robe d'un vert somptueux relevé par les traits d'une doublure en vermillon vif.

Mais si ce volet effare d'une manière plutôt pénible, l'autre vous transporte, car il est réellement magnifique, et, j'ose l'avancer, dans l'art de la peinture, unique. Grünewald s'y révèle, tel que le peintre le plus audacieux qui ait jamais existé, le premier qui ait tenté d'exprimer avec la pauvreté des couleurs terrestres la vision de la divinité mise en suspens sur la croix et revenant, visible à l'œil nu, au sortir de la tombe. Nous sommes avec lui

en plein hallali mystique, devant un art sommé dans ses retranchements, obligé de s'aventurer dans l'au-delà plus loin qu'aucun théologien n'aurait pu, cette fois, lui enjoindre d'aller.

La scène se situe ainsi :

Le sépulcre s'ouvre, des soudarts casqués et cuirassés sont culbutés et gisent l'épée à la main, au premier plan ; l'un d'eux, plus loin, derrière le tombeau, pirouette sur lui-même et, la tête en avant, culbute, et le Christ surgit, écartant les deux bras, montrant les virgules ensanglantées des mains.

Un Christ blond, avenant et robuste, aux yeux bruns, n'ayant plus rien de commun avec le Goliath que nous regardions tout à l'heure se dissoudre, retenu par des clous sur le bois encore vert d'un gibet. Et de ce corps qui monte des rayons effluent qui l'entourent et commencent d'effacer ses contours ; déjà le modelé du visage ondoie, les traits s'effument et les cheveux se disséminent, volant dans un halo d'or en fusion ; la lumière se déploie en d'immenses courbes qui passent du jaune intense au pourpre, finissent dans de lentes dégradations par se muer en un bleu dont le ton clair se fond à son tour dans l'azur foncé du soir.

On assiste à la reprise de la divinité s'embrasant avec la vie, à la formation du corps glorieux s'évadant peu à

peu de la coque charnelle qui disparaît en cette apothéose de flammes qu'elle expire, dont elle est elle-même le foyer.

Le Christ, transfiguré, s'élève majestueux et souriant, et l'on dirait de cette auréole démesurée qui le cerne et fulgure, éblouissante, dans une nuit pleine d'étoiles, de l'astre reparu des Mages dans l'orbe plus restreint duquel les contemporains de Grünewald posèrent l'Enfant Jésus, lorsqu'ils peignirent les épisodes de Bethléem, l'astre du commencement revenant, comme le Précurseur sur le Golgotha, à la fin, l'astre de Noël grandi depuis sa naissance dans le firmament, de même que le corps du Messie, sur la terre, depuis sa nativité.

Et l'artiste qui osa ce tour de force a joué beau jeu. Il a vêtu le Sauveur et tâché de rendre le changement de couleurs des étoffes se volatilisant avec le Christ ; la robe écarlate tourne au jaune vif, à mesure qu'elle se rapproche de la source ardente des lueurs, de la tête et du cou, et la trame s'allège, devient presque diaphane dans ce flux d'or ; le suaire blanc qu'entraîne Jésus fait songer à certains de ces tissus japonais qui se transforment, après d'habiles transitions, d'une couleur en une autre ; il se nuance d'abord, en montant, de lilas, puis gagne le violet franc et se perd enfin, ainsi que le dernier cercle azuré du nimbe, dans le noir indigo de l'ombre.

L'accent de triomphe de cette ascension est admirable. Ces mots « la vie contemplative de la peinture », qui semblent n'avoir aucun sens, en ont cependant, pour une fois, un, car nous pénétrons avec Grünewald dans le domaine de la haute mystique et nous entrevoyons, traduite par les simulacres des couleurs et des lignes, l'effusion de la divinité, presque tangible, à la sortie du corps.

Plus que dans ses horrifiques Calvaires, l'indéniable originalité de cet artiste prodigieux est là.

Ce *Crucifiement* et cette *Résurrection* sont évidemment les chefs-d'œuvre du musée de Colmar, mais le coloriste inouï qu'est Grünewald n'a pas tout donné dans ces deux tableaux ; nous allons le retrouver, moins surélevé et plus bizarre, dans un autre dyptique à double face, qui se dresse, lui aussi, au milieu de la nef de l'ancienne église.

Il renferme, d'un côté, une Nativité et un concert d'anges ; de l'autre, une visite du Patriarche des cénobites à saint Paul l'Ermite et une Tentation de saint Antoine.

A dire vrai, ce concert d'anges et cette Nativité, qui serait plutôt une exaltation de la Maternité divine, ne font qu'un et les ustensiles qui empiètent d'un volet sur l'autre et se coupent en deux lorsque les deux battants se rapprochent, l'attestent.

Pagination incorrecte — date incorrecte

NF Z 43-120-12

Le sujet est, avouons-le, obscur. Dans le volet de gauche, la Vierge se détache sur un lointain paysage aux sites bleuâtres, habité sur une hauteur par une abbaye, celle d'Issenheim sans doute ; à sa gauche, près d'une couchette, d'un baquet et d'un pot, pousse un figuier, et, à droite, un rosier. Elle, est une blonde au teint trop coloré, aux grosses lèvres arquées d'une raie, au grand front découvert et au nez droit. Elle est accoutrée, sur une robe carminée, d'un manteau bleu ; elle est moins ancillaire, elle ne vient pas d'une bergerie, ainsi que sa sœur de l'*Annonciation*, mais elle n'est cependant encore qu'une bonne Allemande, nourrie de salaisons et soufflée de bière ; elle est, si l'on veut, une fermière qui commande à des servantes semblables à son effigie de la *Visite angélique*, mais elle n'en reste pas moins une fermière. Quant à l'Enfant, très vivant, très expertement observé, il est un petit paysan de la Souabe, aux reins vigoureux, au nez retroussé, aux yeux pointus, au visage rose et rieur ; enfin, au-dessus de ce groupe de Jésus et de Marie, dans le ciel, en une pluie de rayons safranés, tourbillonnent, tels que des pétales dispersés, au-dessous de Dieu le Père noyé dans les nuées d'un or qui s'orange, des essaims d'anges.

Ces êtres sont purement terrestres ; le peintre paraît s'en être rendu compte, car du chef de l'Enfant émane

une lumière qui éclaire les doigts et le visage penché de la Mère. Il a évidemment tenté de suggérer l'idée de la divinité par ces lueurs qui filtrent de l'enveloppe des chairs, mais, cette fois, l'effort, devenu timide, n'aboutit point, la projection lumineuse ne sauve ni la vulgarité de la physionomie, ni le rebut des traits.

En tout cas, jusqu'ici, le sujet est clair, mais la scène du volet de droite qui complète celle-ci, l'est beaucoup moins.

Imaginez dans une chapelle d'un gothique exaspéré, aux clochetons frottés d'or et hérissés de statues contournées de prophètes nichant dans des feuillages de chicorée, de houblon, de chardon bénit, de houx, sur de grêles colonnettes autour desquelles grimpent des floraisons singulièrement échancrées et des végétations aux tiges révulsées, des anges de toutes les couleurs, les uns ayant revêtu l'apparence humaine, les autres composés seulement de têtes emmanchées dans des auréoles de la forme d'une couronne funéraire ou d'une collerette, des anges à faces roses ou bleues, à ailes monochromes ou diaprées, jouant de l'angélique, du théorbe, de la viole d'amour, tous, comme celui du premier plan dont le visage malsain sourit, modelé dans du saindoux, tournés vers la grande Vierge de l'autre volet qu'ils adulent. L'ensemble est curieux, mais voilà que près de ces purs

Esprits, entre deux des légers piliers de cette chapelle, apparaît une autre petite Vierge, couronnée, celle-là, d'un diadème en fer rouge et qui, la figure diluée dans un halo d'or, adore, à genoux, les prunelles baissées et les mains jointes, l'autre Vierge et l'Enfant.

Que signifie cette créature étrange qui évoque l'impression de fantastique suscitée dans la *Ronde de nuit* de Rembrandt par la fillette à l'escarcelle et au coq, nimbée de feux pâles ? Est-ce une sainte Anne naine ou une autre sainte, cette reine fantôme qui ressemble à s'y méprendre à une madone ? Elle en est certainement une. Evidemment, Grünewald a voulu recommencer le phénomène du bain de lumière qui évapore dans la *Résurrection* les traits du Christ, mais ici l'intention s'explique mal. A moins qu'il n'ait voulu exprimer l'idée de la Vierge, couronnée après l'Assomption et revenant sur la terre, suivie par la Cour de ses anges, pour rendre hommage à la Maternité qui fut sa gloire, ou que ce soit, au contraire, la Mère encore vivante ici-bas et qui voit d'avance célébrer son triomphe, après son douloureux séjour parmi nous ; mais cette dernière hypothèse est aussitôt détruite par le manque d'attention de Marie, qui ne paraît même pas soupçonner la présence des musiciens ailés auprès d'elle et ne s'occupe que d'égayer l'Enfant. Ce sont là, en somme, des suppositions que rien

n'étançonne et il est plus simple de confesser que l'on n'y comprend rien. Si l'on ajoute que ces deux tableaux sont peints avec des couleurs agressives qui vont parfois jusqu'aux tons stridents et acides, l'on concevra qu'un vague malaise vous opprime devant cette féerie jouée dans le bruyant décor d'un gothique fol.

Comme contraste, pour se détendre les nerfs, l'on peut s'attarder devant le panneau représentant l'entretien de saint Antoine et de saint Paul; celui-là est le seul qui soit pacifique dans cette série, mais l'on est déjà si bien habitué à la fougue des autres qu'on a presque envie de le juger trop inerte, de le trouver trop sage.

Dans une campagne couleur de lapis et de vert de mousse, les deux solitaires sont assis l'un en face de l'autre : saint Antoine étonnamment vêtu pour un homme qui vient de traverser le désert d'un manteau gris perle, d'une robe bleue, et coiffé d'une toque rose; saint Paul; habillé de sa fameuse robe de palmier, qui n'est plus ici qu'une robe de roseaux; près de lui est couchée une biche et, en l'air, dans les arbres, vole le corbeau traditionnel apportant dans son bec le repas des ermites, un pain.

Ce tableau est d'une peinture claire et reposée, d'une tenue superbe. Dans ce sujet qui l'obligeait à se refréner, Grünewald n'a perdu aucune de ses qualités de magni-

fique peintre. Pour les gens qui préfèrent l'accueil cordial et sans surprise d'un prévenant tableau aux incertitudes d'une visite rendue à un art crispé, ce volet semblera certainement le plus débonnaire, le mieux pondéré, le plus raisonnablement peint; il est une halte dans la chevauchée furieuse de cet homme, une halte brève, car il repart aussitôt, et dans le volet voisin nous le rencontrons, lâchant bride à sa fantaisie, caracolant dans les casse-cous, sonnant à plein cor ses fanfares de couleurs, excessif comme dans ses autres œuvres.

La Tentation de saint Antoine, il dut s'y plaire, car les expressions les plus convulsives, les formes les plus extravagantes, les tons les plus véhéments s'accordaient avec ce sabbat de démons livrant bataille au moine.

Et il ne s'est pas fait faute de bondir dans l'au-delà cocasse; mais si sa *Tentation* est d'un mouvement et d'un coloris extraordinaires, elle est, en revanche, confuse. Elle est si singulièrement enchevêtrée que les membres de ses diables ne se distinguent plus les uns des autres et que l'on serait bien en peine d'assigner à tel animal telle patte, à tel volatile telle aile, qui écorchent ou égratignent le saint.

Le tohu-bohu impétueux de ces personnages n'en est pas moins prenant; certes, Grünewald ne possède pas l'ingénieuse variété et le désordre très ordonné d'un Breu-

ghel ou d'un Jérôme Bosch ; nous sommes loin de cette diversité de larves si nettement délinées et si prudemment folles de la *Chute des anges*, au musée de Bruxelles; lui, est d'une fantaisie plus restreinte et d'une imagination plus courte. Quelques têtes de démons plantées d'andouillers de cerfs ou munies de cornes droites, une mâchoire de requin, un vague mufle de morse ou de veau, et tout le reste des comparses, qui appartient au genre des volatiles, semble avoir été généré par des empuses que couvrirent des coqs en courroux, dont les pattes des produits sont devenues des bras.

Et toute cette volière infernale lâchée s'agite autour de l'anachorète, jeté à la renverse, tiré en arrière par les cheveux, un saint Antoine à grande barbe qui me fait songer à une sorte de P. Hecker, né en Hollande; et il crie, bouche béante, s'abrite d'un bras le visage, serrant de l'autre son bâton et son rosaire, que becquète une poule furieuse dont les plumes sont une carapace de crustacé, et toutes ces bêtes se précipitent ; une espèce de perroquet gigantesque, à chef vert, à bras cramoisis, à griffes jaunes, à plumage gris et fumé d'or, brandit une matraque pour assommer le moine, tandis qu'un autre démon arrache son manteau gris perle et le mâche et que d'autres viennent à la rescousse, balançant des

côtes de squelettes, s'acharnant à lacérer ses vêtements pour le mieux frapper.

Le saint Antoine est, en tant qu'homme, admirable de geste, de vocifération, de vie, et quand l'on a savouré l'amusant et le vertigineux ensemble, deux petits détails omis d'abord, situés au premier plan, comme cachés à chaque bout du cadre, vous arrêtent, car ils laissent à penser. L'un, à droite, est une feuille de papier sur laquelle sont tracées quelques lignes, l'autre est un être bizarre, assis, encapuchonné et presque nu, qui se tord de douleur près du saint.

Ce papier contient cette phrase : *Ubi eras, bone Jhesu, ubi eras, quare non affuisti ut sanares vulnera mea?* ce qui se peut traduire : « Lorsque vous étiez là, mon bon Jésus, lorsque vous étiez là, pourquoi n'êtes-vous pas venu panser mes plaies ? »

Cette plainte, qui est sans doute criée par l'ermite dans sa détresse, est exaucée, car si l'on regarde tout en haut du tableau l'on aperçoit une légion d'anges qui descendent pour délivrer la victime et culbuter les démons.

Et l'on peut se demander si cet appel désespéré n'est pas aussi poussé par ce monstre qui gît à l'autre extrémité du cadre et lève sa tête dolente au ciel. Est-ce une larve, est-ce un homme ? En tout cas, jamais peintre n'a osé, dans le rendu de la putréfaction, aller aussi loin.

Il n'existe pas dans les livres de médecine de planches sur les maladies de la peau plus infâmes. Imaginez un corps boursouflé, modelé dans du savon de Marseille blanc et gras marbré de bleu, et sur lequel mamelonnent des furoncles et percent des clous. C'est l'hosanna de la gangrène, le chant triomphal des caries !

Grünewald a-t-il voulu représenter dans ce qu'il a de plus abject le simulacre d'un démon ? Je ne le pense pas. A considérer avec soin le personnage, l'on s'aperçoit qu'il est un être humain qui se décompose et qui souffre.

Et si l'on se rappelle que ce tableau vient, ainsi que les autres, de l'abbaye des Antonites d'Issenheim, tout s'élucide. Quelques explications sur le but de cet Ordre suffiront, je crois, pour déchiffrer l'énigme.

L'Ordre des Antonites ou des Antonins fut fondé, en 1093 dans le Dauphiné par un seigneur nommé Gaston dont le fils, atteint du mal des ardents, fut guéri par l'inercession de saint Antoine. Il eut pour raison d'être de soigner les malades férus de ce genre d'affection. Placé sous la règle de saint Augustin, il s'étendit rapidement dans la France et dans l'Allemagne, et il devint si populaire dans ce dernier pays qu'à l'époque même où vivait Grünewald, en 1502, l'empereur Maximilien Ier lui donna comme témoignage d'estime le droit de porter dans son blason les armes de l'Empire, en y adjoignant

le Tau bleu que, sur leur costume noir, ses moines devaient, eux aussi, porter.

Or, ainsi qu'il a été dit plus haut, un couvent d'Antonites gîtait en ce temps-là — il était déjà vieux d'un siècle — à Issenheim et le mal des ardents n'avait pas disparu. Ce couvent était donc un hospice, et nous savons, d'autre part, que ce fut son abbé ou, pour parler le langage technique usité dans cet institut, son précepteur, Guido Guersi, qui commanda ce polyptique à Grünewald.

L'on s'explique aisément dès lors la place que saint Antoine, le patron de l'Ordre, occupe dans cette série ; l'on comprend aussi le réalisme terrible de Grünewald et les chairs méticuleuses de ses Christs évidemment copiées sur les cadavres de la chambre des morts de l'hospice ; et la preuve est que le Dr Richet, examinant au point de vue médical ses Crucifiés, note que « le soin du détail est poussé jusqu'à l'indication de l'auréole inflammatoire qui se développe autour des petites plaies » ; l'on comprend surtout l'image peinte d'après nature dans la salle des malades, de cet être dolent et affreux de la *Tentation*, qui n'est ni une larve, ni un démon, mais bien un malheureux atteint du mal des ardents.

Les descriptions écrites qui nous restent de ce fléau sont d'ailleurs, de tous points, conformes à la descrip-

tion du peintre, et les médecins qui ignorent l'aspect de cette affection heureusement périmée pourront aller étudier le travail des tissus attaqués et des plaies dans le tableau de Colmar (1).

Le mal des ardents, appelé aussi feu sacré, feu d'enfer, feu de saint Antoine, apparut dans l'Europe qu'il ravagea, au xe siècle. Il tenait de l'ergotisme gangréneux et de la peste; il se manifestait par des apostèmes et des abcès, attaquant peu à peu tous les membres, et, après les avoir consumés, il les détachait, petit à petit, du tronc. Tel il nous est détaillé, au xve siècle, par les biographes de sainte Lydwine qui en fut atteinte. Dom Félibien, de son côté, dans son *Histoire de Paris*, en parle et dit, à propos de l'épidémie qui bouleversa la France au xiie siècle :

La masse du sang était toute corrompue par une chaleur interne qui dévorait les corps entiers, poussait au dehors des tumeurs qui dégénéraient en ulcérés incurables et faisaient périr des milliers d'hommes.

Ce qui est, en tout cas, certain, c'est qu'aucun remède ne parvenait à enrayer le fléau et qu'il ne fut souvent conjuré que par l'aide de la Vierge et des saints.

(1) Deux médecins se sont occupés de cette figure, M. Charcot et M. Richet. L'un, dans *Les syphilitiques dans l'art*, voit surtout en elle l'image du mal dit « mal de Naples »; l'autre, dans *L'art et la médecine*, hésite à se prononcer entre une affection de ce genre et la lèpre.

La Vierge possède encore en Picardie le sanctuaire de Notre-Dame des Ardents, et la dévotion à la sainte chandelle d'Arras est réputée.

Quant aux saints, outre saint Antoine, l'on invoqua saint Martin qui avait sauvé de la mort une troupe de ces malades, réunis dans une église érigée à Paris sous son vocable; puis l'on eut recours à saint Israël, chanoine du Dorat; à saint Gilbert, évêque de Meaux; enfin à sainte Geneviève; et, en effet, sous le règne de Louis le Gros, elle guérit, pendant que l'on promenait processionnellement sa châsse, une masse de ces pestiférés qui s'étaient réfugiés dans la cathédrale de Paris, et ce miracle fit un tel bruit que, pour en perpétuer le souvenir, l'on bâtit dans cette ville une église sous le nom de Sainte-Geneviève des Ardents; elle n'existe plus, mais le bréviaire parisien célèbre encore sous ce titre la fête de la sainte.

Pour en revenir à Grünewald, qui, je le répète, a évidemment laissé un très véridique portrait de ce genre de gangréneux, il reste encore à signaler, dans la galerie de Colmar, la prédelle d'une mise au tombeau, avec un Christ livide et tiqueté de tirets de sang, un saint Jean au profil dur, aux cheveux d'un jaune d'ocre délavé, une Vierge voilée jusqu'aux yeux et une Madeleine défigurée par les larmes, mais cette prédelle n'est qu'une

réplique affaiblie de ses grandes *Crucifixions.* Elle stupéfierait, seule dans une collection de toiles d'autres peintres, mais ici elle n'étonne même plus.

Il sied de noter encore deux volets oblongs encadrant, l'un, un saint Sébastien, petit et bancroche, lardé de flèches; l'autre — celui cité par Sandrart, — un saint Antoine tenant à la main le Tau, la crosse de son Ordre, un saint Antoine majestueux et absorbé, ne se préoccupant même pas d'un démon qui, derrière lui, brise des vitres; et la revue des ouvrages de ce maître est close.

D'autres très intéressants retables de Primitifs et de merveilleux bois, tels qu'une statue de Vierge debout et une de saint Antoine assis, s'entassent dans la nef. Parmi les panneaux, d'aucuns sont propices aux pieuses rêveries, celui surtout de l'*Annonciation,* de Martin Schongauer, dont les longues et avenantes figures s'enlèvent doucement, d'un tapis de fraisiers, sur un fond d'or. Cependant le chef-d'œuvre de Schongauer, *la Madone aux roses,* n'est pas dans ce musée, mais dans la sacristie de l'église de Saint-Martin. Et, d'ailleurs, si elle était dans cette nef, elle subirait le sort des autres tableaux. Près de Grünewald, tous s'écroulent.

Avec ses buccins de couleurs et ses cris tragiques, avec ses violences d'apothéoses et ses frénésies de charniers, il vous accapare et il vous subjugue; en comparaison de

ces clameurs et de ces outrances, tout le reste paraît et aphone et fade.

On le quitte à jamais halluciné. Vainement l'on cherche ses origines, aucun des peintres qui le précédèrent ou qui furent ses contemporains ne lui ressemble. Il n'a aucun rapport avec Cranach, Striger, Burgmaier, Schongauer et Zeitblom. Il ne s'apparente nullement à Albert Dürer et à ses élèves, Hans de Culmbach, Schaüfelein, les Beham et Altdorfer de Ratisbonne. Il est plus loin encore des premiers Primitifs de l'Allemagne, des enlumineurs, poussés en graine, de l'école de Cologne. Eux, furent des saccharifères, des fabricants de bonbons pieux. Il faut voir dans la cathédrale de Cologne le fameux *Dombild*, de Stéphan Lochner, et surtout, au musée, la petite soubrette, étiquetée sous le nom de *Vierge de maître Wilhelm*, pour se figurer jusqu'à quel point ces peinturiers s'éprirent de la rondouille et de la lèche.

Le seul qui soit, sinon moins maniéré, au moins plus ingénu, plus vraiment mystique, c'est le maître de Saint-Séverin, qui a peint une *Vie de sainte Ursule*, dont deux spécimens sont au Louvre ; ceux-là ne sont pas très attirants, mais, à Cologne, cet inconnu a des panneaux plus curieusement anémiques, plus étrangement pâles, celui, par exemple, où un ange annonce à la sainte son martyre.

Or, ce maître de Saint-Séverin est aux antipodes du peintre de Carlsruhe et de Colmar. Le seul des artistes contemporains qui se rapprocherait le plus de Grünewald, qu'il imite parfois, serait encore, si l'on s'en tient à la couleur bizarre de son tableau de Berlin, un Hercule rouge broyant un Antée de plâtre, Hans Baldung-Grien, mais combien celui-ci, malgré sa belle *Crucifixion* du maître-autel de la cathédrale de Fribourg-en-Brisgau, lui est inférieur! Il apparaît, du reste, en ce sujet similaire, tel qu'un classique. Il n'a ni les ardeurs délirantes de Grünewald, ni l'âpreté de son naturalisme mystique, ni sa grandeur.

L'on peut cependant relever une certaine influence étrangère dans l'œuvre de Grünewald; ainsi que l'a fait observer M. Goutzwiller, dans sa brochure sur le musée de Colmar, une réminiscence ou une vague imitation de la façon de peindre les paysages des Italiens, de son temps, pourrait peut-être se remarquer dans la manière dont il architecture ses sites et poudre de bleu ses ciels. Aurait-il voyagé dans la péninsule ou aurait-il vu des tableaux de maîtres italiens, en Allemagne, à Issenheim même, dont le précepteur Guido Guersi était, si l'on en juge par la désinence de son nom, originaire des contrées d'outre-monts? Nul ne le sait, mais cette influence même peut se discuter. Il n'est pas

certain, en effet, que cet homme qui devance la peinture moderne et fait songer parfois, par ses tons acides, à l'impressionniste Renoir et, par sa science des dégradations, aux Japonais, n'a pas inventé de toutes pièces, sans l'aide de souvenirs ou de copies, l'attitude de ces paysages, pris sur nature dans les campagnes de la Thuringe ou de la Souabe ; car il a fort bien pu voir dans ces régions l'allégresse des lointains bleuâtres de sa Nativité. Je ne crois pas non plus, comme l'affirme M. Goutzwiller, que la preuve « d'une touche italienne » résulte de ce fait qu'il a peint une touffe de palmiers dans le tableau des deux anachorètes. L'idée d'introduire ce genre d'arbres dans un paysage de l'Orient n'implique aucune suggestion, aucune assistance, tant elle est naturelle et amenée par les besoins mêmes du sujet. Il serait très étonnant, en tout cas, s'il connaissait des œuvres étrangères, qu'il se fût borné à leur emprunter leur mode de disposer et d'exécuter des firmaments et des bois, alors qu'il négligeait de s'approprier leur système de composition et leur manière de peindre Jésus et la Vierge, les anges et les saints.

Il faut le répéter encore, ses sites sont bien allemands, certains détails même le prouvent. Ils peuvent sembler à beaucoup inventés pour frapper l'imagination, pour ajouter un élément de pathétique au drame du Calvaire,

et ils ne sont que strictement exacts. Ainsi est-il de ce sol de sang dans lequel est plantée la croix de Carlsruhe, cette terre n'est nullement feinte. Grünewald œuvrait dans les contrées de la Thuringe, dont la terre, saturée d'oxyde de fer, est rouge; je l'ai vue, détrempée par la pluie, pareille à des boues d'abattoir, à des mares de sang.

Quant à ses personnages, ils ont tous le type germain et il ne dérive pas davantage de l'art italien pour sa façon de déployer les étoffes ; celles-là ont été vraiment tissées par lui et elles lui sont si personnelles qu'elles suffiraient à faire reconnaître ses tableaux parmi ceux de tous les autres peintres; nous sommes loin, avec lui, des petits bouillons, des coudes durs et saccadés, des tuyaux rompus des Primitifs ; il drape magnifiquement en de larges mouvements et de grands plis ; il se sert d'étoffes aux trames serrées, imbibées de profondes teintures. Dans la *Crucifixion* de Carlsruhe, elles ont un je ne sais quoi qui fait penser à des écorces arrachées d'arbres ; elles aussi, sont farouches ; à Colmar, elles affectent moins cet aspect si particulier, mais elles ont encore gardé cette profusion d'emmitouflement, cette forme un peu résistante, ces nervures et ces creux qui sont l'étampe de son œuvre; on les discerne ainsi ordonnées dans le linge qui ceint les reins du Christ et dans

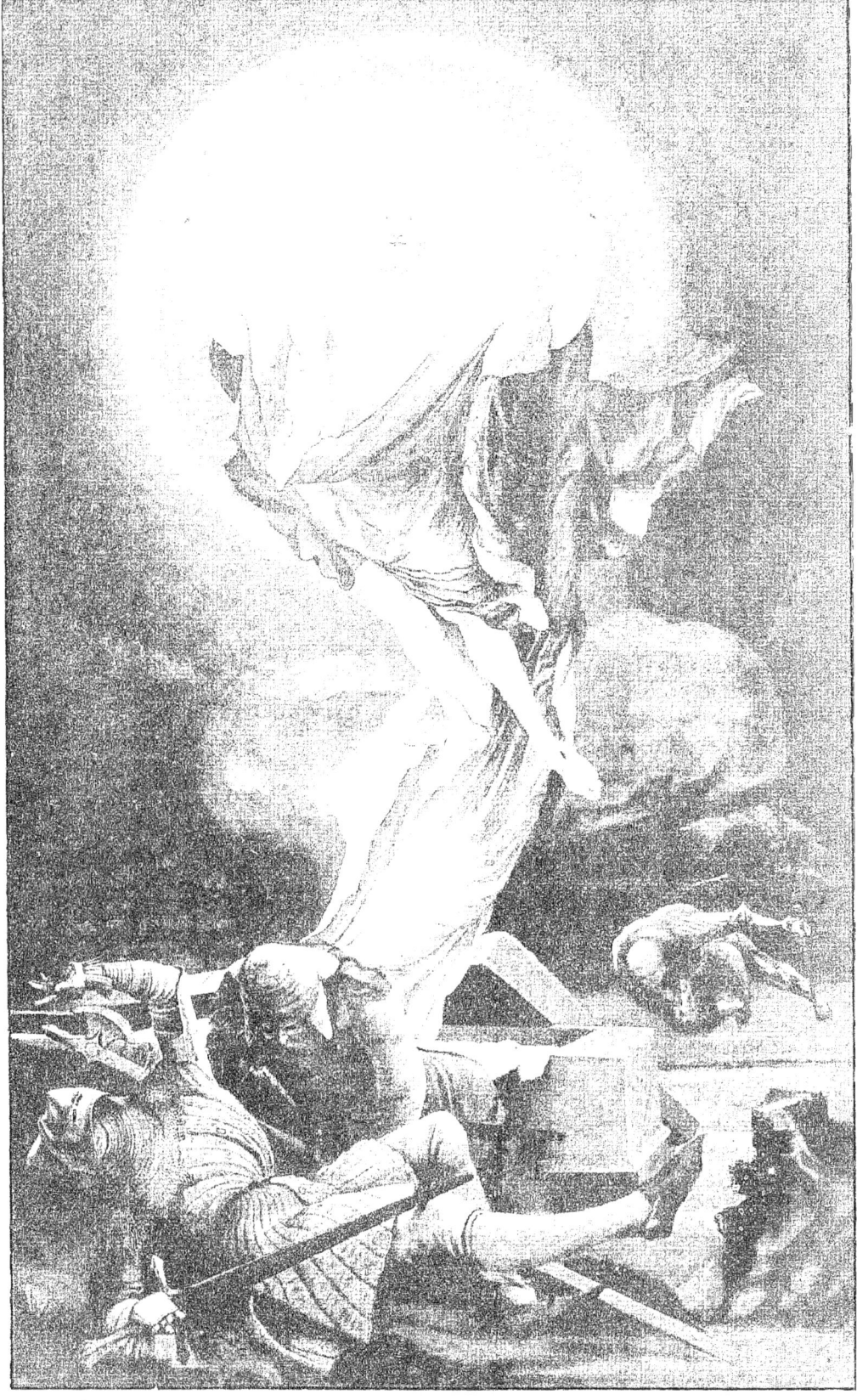

le manteau de saint Jean-Baptiste, sur le Calvaire.

Ici encore il n'est donc le disciple de personne, et force est bien de le classer dans l'histoire de la peinture tel qu'un être exceptionnel, tel qu'un barbare de génie qui vocifère des oraisons colorées dans un dialecte original, dans une langue à part.

Son âme tumultueuse va d'un excès à un autre; on la sent agitée par les bourrasques, même dans ses volontaires répits et ses sommes; mais autant elle est poignante lorsqu'elle médite sur les épisodes de la Passion, autant elle est inégale et presque baroque lorsqu'elle réfléchit sur les joies de la Nativité; on peut l'avérer, elle se contourne et balbutie lorsqu'elle ne supplicie pas; il n'est nullement le peintre des crèches mais bien le peintre des tombes; il ne sait rendre la Vierge que lorsqu'il la fait souffrir! Autrement, il ne la conçoit que rubiconde et vulgaire, et la différence entre ses Madones des mystères douloureux et ses Madones des mystères joyeux est telle qu'il sied de se demander s'il n'obéissait pas à un parti pris d'esthétique, à un système d'antithèses voulues.

Il est très possible, en effet, qu'il ait décidé que la vision de la Maternité divine ne se dégagerait clairement que sous l'épreinte des tortures, au pied de la croix; cette théorie coïnciderait, en tout cas, avec celle qu'il

a résolument adoptée pour exalter la déité du Fils.

Il l'a effectivement peint, de son vivant, ainsi que l'annoncèrent le Psalmiste et Isaïe, sous l'aspect du plus misérable des hommes, et il ne lui a restitué sa physionomie divine qu'après l'agonie et après la mort. Il a fait de la laideur du Messie crucifié le symbole de tous les péchés de l'univers qu'il assuma. Cette doctrine, qui fut prônée par Tertullien, par saint Cyprien, par saint Cyrille, par saint Justin, par combien d'autres, eut cours pendant bien des années, au Moyen Age.

Il fut peut-être aussi la victime du procédé qu'il employait et dont Rembrandt devait se servir plus tard, susciter l'idée de la divinité par la lumière émanant de la figure même chargée de la représenter. Admirable dans sa *Résurrection du Christ,* cette sécrétion des lueurs devient moins persuasive lorsqu'il l'applique à la petite Vierge du *Concert des anges* et tout à fait inerte lorsqu'il l'emploie pour compenser la vulgarité foncière de l'Enfant dans la *Nativité.*

Il a sans doute trop compté sur des effets, en leur attribuant une plénitude de puissance qu'ils ne pouvaient avoir. Il convient, en effet, de remarquer que si le flux de lumière qui tournoie, comme un soleil d'artifice, autour du Christ ressuscité nous suggère la vision d'un monde divin, c'est parce que le visage de Jésus y prête

par sa mansuétude et sa beauté. Il aide, au lieu de contrarier, le sens et l'action de cette grande auréole qui adoucit et anoblit les traits, en les vaporisant dans une buée d'or.

Tel est, dans son ensemble, le polyptique de Grünewald au musée de Colmar. Je ne m'occuperai pas ici de ses autres ouvrages épars dans des sanctuaires et des galeries et qui ne lui appartiennent pas, pour la plupart. Les panneaux catalogués sous son nom dans l'église de Sainte-Marie de Lübeck ne sont pas de lui et les deux tableautins que je vis à Bâle sont ou des essais de jeunesse ou des copies ; je laisserai également de côté le *Saint Maurice* et le *Saint Érasme* de Munich, froids et bien peu dans la note du maître, si l'on veut absolument admettre qu'il en est l'auteur ; je négligerai même la *Chute de Jésus*, transférée, elle aussi, de Cassel à Carlsruhe et qui est bien authentique, celle-là. Elle se compose d'un Christ, affublé de bleu, à genoux et traînant sa croix. Il grince des dents, enfonce ses ongles dans le bois, au milieu de reîtres habillés de rouge et de bourreaux barrés de raies de vert pistache sur leurs vêtements blancs. Ce Christ éclate moins de douleur que de rage, il a l'air d'un damné. C'est un mauvais Grünewald et, ne retenant que la fleur éclatante et terrible de son art, le *Crucifiement* de Carlsruhe et les neuf pièces de Colmar, je me

dis que l'on ne peut définir que par des accouplements de mots contradictoires l'œuvre de cet homme.

Il est, en effet, tout en antinomies, tout en contrastes ; ce Roland furieux de la peinture bondit sans cesse d'une outrance dans une autre, mais l'énergumène est, quand il le faut, un peintre fort habile et connaissant à fond les ruses du métier. S'il raffole du fracas éblouissant des tons, il possède aussi, dans ses bons jours, le sens très affiné des nuances — sa *Résurrection* l'atteste — et il sait unir les couleurs les plus hostiles, en les sollicitant, en les rapprochant peu à peu par d'adroites diplomaties de teintes.

Il est à la fois naturaliste et mystique, sauvage et civilisé, franc et retors. Il personnifie assez bien l'âme ergoteuse et farouche de l'Allemagne, agitée à cette époque par les idées de la Réforme. Fut-il, de même que Cranach et que Dürer, mêlé à ce mouvement d'émotion religieuse qui devait aboutir à la plus implacable des sécheresses, après que les glaces du marais protestant furent prises ? Je l'ignore. Il a, en tout cas, cette âpre ferveur et cette familiarité de la foi qui caractérisèrent l'illusoire renouveau du début du xvie siècle. Mais il personnifie encore plus pour moi la piété des malades et des pauvres. Ce Christ affreux qui se mourait sur l'autel de l'hospice d'Issenheim semble fait à l'image des affli-

gés du mal des ardents qui le priaient ; ils se consolaient en songeant que ce Dieu qu'ils imploraient avait éprouvé leurs tortures et qu'il s'était incarné dans une forme aussi repoussante que la leur, et ils se sentaient moins déshérités et moins vils. L'on conçoit aisément que le nom de Grünewald ne se rencontre pas, comme ceux d'Holbein, de Cranach, de Dürer, sur les listes des commandes et les comptes des empereurs et des princes. Son Christ des pestiférés eût choqué le goût des Cours ; il ne pouvait être compris que par les infirmes, les désespérés et les moines, par les membres souffrants du Christ.

Ces réflexions vous assaillent, alors que l'on s'échappe du musée pour aller faire un tour le long du petit cloître des Unterlinden. Sous les arcades gothiques, découpées dans le granit rouge, l'on a entassé des débris de statues, des pierres tombales, de vieilles ferronneries, d'antiques enseignes, et, par les fenêtres des salles ouvrant sur la galerie, l'on aperçoit les rangées de livres de la bibliothèque, des bouquins aux veaux fauves gravés d'ors éteints, ou bien le bric-à-brac d'un minuscule Cluny, avec d'anciennes bombardes et des boulets de pierre, des faïences, des dinanderies et des bois.

Au milieu du préau formé par le quadrilatère des bâtiments à un étage, coiffés de grands toits en tuile qui surplombent les corridors du petit cloître, s'érige une

fontaine au-dessus de laquelle se perche assez tristement une statue rouge de Martin Schongauer ; c'est de l'art officiel, de l'émétique pour la vue, du Bartholdi.

Et le jet d'eau crépite dans la vasque, on l'entend, tamisé par les parois des murs, dans la salle du musée ; l'on dirait d'un bruit de larmes accompagnant en sourdine les lamentations de la Vierge si pâle, soutenue par le saint Jean.

A vaguer dans ces allées solitaires, de suggestives pensées et de pieux rapprochements vous viennent. Ce couvent des Unterlinden fut au XIIIe et au XIVe siècles la demeure la plus extraordinaire qu'ait jamais habitée le Christ ; toutes les nonnes étaient des saintes, et Jésus vivait dans ce monastère, descendait à sa guise dans chaque chambre d'âme ; les phénomènes de la haute mystique, les visions, les ravissements, les extases, les maladies supernaturelles, les unions divines, les miracles y étaient à l'état continu, les réservoirs de prières et de pénitence ne tarissaient pas.

Ce monastère avait été fondé, en 1232, hors Colmar, dans un lieu appelé « Uf Mühlen », « sur les moulins », par deux veuves, Agnès de Mittelheim et Agnès de Herkenheim, dont la statue se voit encore à l'un des bouts du musée. Ce couvent de Dominicaines, dont l'église terminée, en 1278, avait été consacrée en l'honneur de

saint Jean-Baptiste, fut, à cause des perpétuelles batailles qui décimaient l'Alsace et amenaient des bandes de pillards jusque sous les murs de la ville, transféré dans la cité même, là où il gîte actuellement. Il subsista jusqu'en 1793 et fut alors converti en une caserne de cavalerie, puis en un magasin de fourrages, en une reserve de vieux matériaux, enfin, en 1849, il fut nettoyé et restauré et il devint un musée.

Quant aux moniales, elles étaient encore trente-six lorsque la Révolution les balaya. Les deux dernières, presque centenaires, sont mortes, l'une en 1855, à Ligdorff; l'autre, je n'ai pu savoir à quelle date, à Colmar.

Plus heureuses que tant de basiliques désaffectées et contaminées par de malpropres industries, l'église des Unterlinden a conservé son caractère religieux; elle garde, malgré d'inhabiles réparations, le charme de son abside et de son vaisseau gothique, aux clés d'arc sculptées de feuillages dorés et d'anges. Les Dominicaines pourraient y psalmodier encore les heures canoniales et prier devant l'effigie du patron de leur sanctuaire, saint Jean le Précurseur; les Antonites s'y sentiraient également chez eux, en retrouvant leur magnifique maître-autel et cette série des panneaux de Grünewald qui furent transportés après la tourmente, de leur préceptorerie d'Issenheim, dans ce couvent de Colmar. Le cloître est, lui aussi,

sauf; seules les rangées de tilleuls qui le baptisèrent de leur nom « Unterlinden » « Sous les tilleuls » ne sont plus.

A défaut des oraisons liturgiques et des suppliques humaines, d'ardentes exorations de couleurs s'élèvent sous les voûtes silencieuses de la nef. Les fêtes de l'Annonciation, de la Nativité, de la Semaine-Sainte, de la Pâque, s'y célèbrent, sans dates de jours, ensemble, au-dessus des siècles et au-delà des temps. Le *Laus perennis* du Moyen Age revit en cet office incessant de la peinture que composa Grünewald. Le Vendredi-Saint y sanglote toute la semaine, et, pour consoler son Fils du départ de ses filles, la Vierge s'est revêtue d'une blanche livrée qui rappelle le costume et la coiffe des Dominicaines, et elle perpétue ainsi pour les âges à venir le souvenir de leurs amoureuses larmes. Jésus est encore chez lui dans ce musée, mais un sacrilège énorme souille la lisière de ce lieu demeuré pur.

Attenant à l'ancienne église, parade un théâtre bâti sur le cimetière des recluses. Et des pîtres et des baladines s'agitent, en proférant le verbe impie des pièces, sur les ossements des saintes.

FRANCFORT-SUR-LE-MEIN

FRANCFORT-SUR-LE-MEIN

NOTES

Le luxe de Francfort-sur-le-Mein m'exaspère parce qu'il est continu. Il ne s'interrompt que dans le rancart du quartier catholique ; sauf en ces quelques rues tassées, les unes sur les autres, il se déploie sans un arrêt, s'empare même des espaces vides où de nouvelles bâtisses échafaudées commencent. Imaginez notre avenue de l'Opéra agrandie et multipliée dans tous les sens, coiffée, sur toutes ses maisons, de calottes pesantes, de dômes trapus, troués d'œillères tarabiscotées de prétentieuses volutes. Qu'on se tourne à droite et à gauche, l'aspect de l'avenue est partout le même ; elle part, en ligne droite, aboutit à une grand'place où se dressent les effigies de Gutemberg, de Schiller, de Gœthe, de l'un de ces trois inflexibles raseurs dont les statues, couleur de plombagine, vous poursuivent dans cette partie de l'Allemagne et elle repart, coupée sur son

parcours par d'autres boulevards semblables qui se jettent dans des places pareilles, plantées d'arbres, bordées de monuments énormes. Ici, la Poste est un palais, les gares et les banques sont colossales ; et ces pierres et ces marbres sont à peine rouillés par les vents et par les pluies ; tout sent le plâtre mal séché, tout est neuf.

En l'air, le ciel est piqué par les aiguilles des paratonnerres et quadrillé par le filet tendu des téléphones ; l'on ne voit les nuées qu'au travers d'une grille ; en bas, les tramways sonnent de la cloche et font feu sur les rails ; la foule s'écoule, pressée le long des trottoirs dont les magasins arborent des articles d'un clinquant furieux qu'ensanglantent, le soir, les flammes allumées dans des boules de verre rouge et la ville se teint alors d'une lueur d'incendie. L'on marche, aveuglé par ces globes de pourpre, et l'on n'a plus qu'un désir, s'échapper de ce fracas lumineux et rejoindre, par quelque rue enténébrée, son gîte ; mais dès qu'on l'approche les véhémences de l'éclairage reparu vous abasourdissent ; des rampes de lumière flamboient sur les façades ; les hôtels raccrochent les passants à coups de gaz ; sur le seuil de ces immenses édifices, un portier galonné d'or, et couvert d'une casquette de commodore étincelle, lui-même, et, qu'on le veuille ou non, d'un geste, il vous fait interner dans un ascenseur et l'on débarque sur

d'interminables paliers dont les ampoules électriques avivent l'éclat éblouissant des stucs.

La chambre est modern-style; des nénuphars voguent dans le papier pâle des tentures et poussent en broderies dans la trame crême des rideaux; le lit tient de la galiote et de la huche à pain; il est maritime et agreste; les sièges ont des pattes de faucheux et des dos à claire-voie; des tapis blancs striés dans leur laine d'on ne sait quels tortis jaunâtres ont l'aspect d'un vermicelle au lait; tout cet ameublement dont l'esthétique se pourrait discuter est d'un inconfort résolu et d'un usage très peu sûr. En pénétrant dans la pièce — dont il justifie, je pense, le prix surélevé, — on tourne un bouton placé près de l'entrée et le plafond s'allume; on tourne encore, il s'éteint et le feu qui le quitte saute dans une fleur posée sur la table de nuit; on tourne, pour la troisième fois, et il fait nuit; c'est vraiment très beau, seulement, ici, comme partout, du reste, aucun bouton n'est à portée de la main près du lit, si bien qu'il faut se relever pour éteindre et se coucher dans l'ombre.

Quant à demander une bougie, qui l'oserait? car l'on se rend compte qu'en habitant dans un grand hôtel de l'Allemagne, l'on accepte d'être enrégimenté sous un numéro et qu'on doit obéir, sans réclamations, aux tenanciers qui le dirigent. A Francfort, le buffet de la gare,

installé par l'Etat est excellent ; la carte y est rédigée en français et l'on y dîne savoureusement et l'on y boit des vins de la Moselle louables, le tout bien servi et à bon compte ; aussi une sorte de ligue des hôteliers a-t-elle mis ce buffet en interdit et vous êtes avisé, dès votre arrivée dans la chambre, par des pancartes, que vous devez prendre vos repas à l'hôtel ; vous êtes également averti que, consommé ou non, le premier déjeuner sera compté ; vous devez, de plus, même pour monter au premier étage, user de l'ascenseur et vous asseoir, dans la salle à manger, à telle place qu'on vous assigne et non à telle autre ; le caporalisme sévit ; l'homme à la casquette de commodore commande la manœuvre que des gens en habit noir et qui ont une compresse blanche autour du col répètent aux étages supérieurs et il faut l'exécuter ; la moindre incartade serait punie par une saignée à la bourse. Personne ne l'ignore et aussi tout le monde consent à ce servage et se tait.

Une impression de malaise très spécial vous vient dans ces casernes de luxe et dans ces rues ; sans doute, cette sujétion de tous les instants vous pèse et le tintouin de vivre dans un pays étranger dont on ne comprend pas la langue suffirait à légitimer ce sentiment de gêne ; et pourtant ces ennuis ne sont que les succédanés d'un autre qui semble moins précis, au premier abord, et qui

s'affirme ensuite, à la réflexion, très net; ce que l'on éprouve, c'est surtout l'antipathie de ce monde de sémites qui vous entoure; ce n'est pas, en effet, une question de nationalité qui vous opprime, c'est une question de race; ce n'est pas le hessois qui vous est hostile ici, c'est le Juif. Il s'atteste partout, à Francfort, et tout est assorti à son image : l'emphatique et l'insolente opulence de cette ville, son goût de parvenue, la redondance de son éclairage et de ses boutiques, tout est en accord avec les appétences, avec la tenue, avec les instincts mêmes du Juif.

Et, en effet, Francfort est la capitale internationale et le marché monétaire des tribus, la métropole de l'agio, la cité d'où surgit le mot d'ordre des sanhédrins et des Loges; cette ville, où naquit la lignée des Rothschild, est celle où Bismarck signa le démembrement de la France. Le Temple, détruit dans la Palestine, s'est, en une affreuse parodie, rebâti là; et cette nouvelle Jérusalem se démène encore, légale et têtue, contre le Christ.

L'on se demande vraiment ce que, soi catholique, l'on est venu faire dans ce milieu qui diffère pourtant des judengasses des autres peuples. Cela ne ressemble nullement, en effet, au Lazarus, au Fœlistraat d'Amsterdam où le type hébreu est, en quelque sorte, classique, avec ses hommes et ses femmes aux cheveux crépus et bouf-

fants, aux yeux chassieux, au nez en trompe de tapir, aux lèvres béantes, au front damassé, poudré par la farine des dartres.

Francfort n'est pas une pouillerie agrémentée d'affections ophtalmiques et de maladies du derme. Les spécimens de la race immiscible y sont moins atteints et plus variés ; c'est le cosmopolitisme de la Judée ; en sus de l'image courante des jeunes béliers, bruns ou blonds, dont les faces trop roses sont comme gonflées par l'abus des remèdes sidérants, les branches de la famille aux cheveux noirs et jaunes y foisonnent : les visages aux tignasses de varech, au mufle de boule-dogue, aux yeux de chouette, aux joues modelées dans le suif et la pommade rosat, aux bouches lippues et sans menton, s'y rencontrent avec des figures moins rondes, aux toupets roux et en escalade, à la barbe rare, aux yeux bulbeux, en orgeat ou en gomme, au nez crochu, coupant presque avec la pointe de sa serpe l'énorme lèvre pendante du bas, une lèvre de fond d'omnibus, de train de jument.

Par contre, d'aucuns gardent à peine les stigmates des traits séculaires et il faut les examiner de très près pour reconnaître la marque de la race, dépouillée de ses haillons, lavée et peignée, qui se trahit pourtant à son besoin de vêtures voyantes, à sa manie des breloques, à sa rage des bagues ; la prétention remplace la crasse

d'antan et le musc couvre l'odeur traditionnelle du lignage, un fumet dérivé à la fois de la fadeur du cautère et de l'âcreté du suint.

Mais je ne suis pas venu dans cette Idumée de la Hesse pour admirer et pour humer les durs fantoches du Mosaïsme; je suis venu pour contempler les tableaux de l'institut Staedel et j'ai encore une heure à tuer avant que les portes ne s'ouvrent. Afin d'échapper au ressassement des carrefours, des statues et des squares, je m'enfonce dans ce qui reste de la vieille ville et, à force de tourner dans des ruelles, j'aboutis au ghetto... au ghetto des catholiques.

Car, il semble vraiment que les rôles soient renversés; les équitables, les nécessaires vindictes du Moyen Age contre le peuple des déicides, se retournent maintenant contre nous; les descendants des ancêtres jugulés triomphent et, sortis du ghetto, ils y ont, à leur tour, enfermé les catholiques, car enfin, il sont, ici, pour la plupart, parqués dans un lieu distinct, en ce quartier délabré, à deux pas du Mein !

Là, s'étend une place, bordée de curieuses maisons aux toits en dents de scie, en marches d'escaliers, en éteignoirs et qui fait songer, en moins intéressant et en plus petit, à la grand'place de Bruxelles; c'est le Rœmer. L'Hôtel de Ville très réparé et peut-être trop orné de

statues glacées d'or, remonte aux âges germaniques de l'art; il surgit, charmant, avec ses croisées géminées, ses portes ogivales, ses hauts pignons à redans. Ce qu'il apparaît amical, alors que l'on s'est échappé de la troupe alignée des bâtisses neuves !

En face, derrière d'antiques bâtiments, se profile une flèche rouge et, pour joindre l'église qu'elle surmonte, l'on s'engage dans les très anciennes ruelles du vieux Francfort; on longe des constructions à bonnets aigus et à ventres qui bedonnent sur d'étroites sentes ; comme creusées en arrière des trottoirs, de mornes échoppes s'enfoncent et reculent dans l'ombre d'incomestibles légumes et d'inenviables viandes ; tout semble avarié et, sur la petite place où l'on aboutit au Dom, à l'église des catholiques, se révèle la mendicité de l'industrie religieuse, un misérable magasin où voisinent des Sauveurs défraîchis, des Madones décolorées, des saints Joseph déteints. Il y a, dans la boutique, trois ou quatre statues, en tout; c'est la panne de la dévotion, la dèche du culte; la saleté des ghettos éteints se ranime ici ; le bas de l'église est souillé de détritus de toute sorte; il est évident que l'orgueilleuse cité se soucie peu de ces masures et de ces ruelles, qu'elle les tolère, à titre de curiosité, jusqu'au jour où, l'agio s'en mêlant, les bicoques s'en iront dans les tombereaux à gra-

vats et cèderont la place à de nouvelles Banques.

Et l'on tourne autour de l'édifice, pour en découvrir l'entrée; la vieille cathédrale, dédiée à saint Barthélemy et taillée dans le granit rouge, est maquillée et chenue; elle a été brûlée, en partie, en 1867, et restaurée; l'extérieur rajeuni et la tour terminée d'après d'anciens plans sont médiocres, mais l'intérieur, refait du haut en bas, s'impose; il n'est plus, à vrai dire, qu'un tronçon, il ne possède plus qu'un bout de nef; seuls l'abside et le transept subsistent, mais combien ce moignon de nef est exquis avec ses piliers d'un vert pâle, blasonnés d'armes alternées, l'aigle noir à deux têtes et les deux clefs d'or en sautoir; d'antiques pierres tombales et de vieux monuments d'évêques se dressent encore le long des murs rouges qu'éclairent des fenêtres d'un gothique flamboyant; les autels sont expertement imités des anciens; des retables modernes, de bois doré, suggèrent d'un peu loin et dans l'ombre la réelle image de ceux que l'âge ou le feu a détruits et si l'on s'attarde à regarder ces simulacres, l'on doit convenir que les architectes et que les prêtres allemands connaissent beaucoup mieux l'archéologie que nos rapetasseurs diocésains et nos curés; ici et dans toutes les autres villes, ils savent concilier le détail et l'ensemble, sauf pour les verrières qui sont aussi dépravées que les nôtres; les autels, les fonts bap-

tismaux, les chaires sont fabriqués d'après le style précis de la chapelle qui les acquiert; l'image de saint Christophe émerge, comme jadis des murailles, en des fresques colossales près des portes ; rien n'est omis; l'exécution n'est pas toujours confondante, mais elle est très supérieure à celle de nos fabricants d'articles pieux; on cherche au moins, en Allemagne, à vous susciter l'illusion d'une chose propre et à ne commettre, en tout cas, aucune hérésie d'art. Sommes-nous, mon Dieu, assez loin, en France, de ce concept !

Le musée, lui, est situé de l'autre côté du Mein. Francfort, sous la poussée grandissante des affaires, a sauté par-dessus le fleuve auquel le relient de larges ponts et il commence à s'étaler en de pompeux quartiers; on construit de toutes parts dans la plaine et l'on retrouve derrière les cages des échafaudages et les blanches fumées des plâtres, les colonnades, les frontons, les dômes en scaphandre, de la vieille rive; là, sur le bord de l'eau, dans un bâtiment de style officiel, d'une laideur que n'atténue point le misérable décor d'un jardin neuf, s'entassent des merveilles.

On monte des escaliers, on se heurte à des portes closes; pas de concierge ; il semble que le palais soit vide quand jaillit, d'une boîte, un homuncule à lunettes, un criquet poilu qui parle vaguement le français

et nous fait savoir qu'il est deux heures moins cinq, que le musée n'ouvre qu'à deux heures et il vous invite, en conséquence, à redescendre et à attendre en bas, où il viendra vous chercher, que l'heure sonne.

On lui répond en vain qu'au lieu de s'infliger ce dérangement, il pourrait vous laisser, ici, dans ce vestibule ou vous introduire dans les salles, d'autant qu'à force de discuter, les cinq minutes s'écoulent; mais non, la consigne est formelle; l'on n'insère la clef dans la serrure que lorsque le visiteur est absent et que le dernier coup de l'horloge s'est tu.

Cette collection Staedel renferme, ainsi que la plupart des autres musées, des tableaux de toute origine, de toute provenance; la réunion des petits maîtres flamands y est d'un éloquent aloi, mais elle ne vous apporte pas, lorsque l'on connaît les musées de la Hollande et des Flandres, une note neuve. La joie commence vraiment dans les salles désertes des Primitifs où un très beau Roger Van der Weyden et un Thierry Bouts, d'irréprochable valeur, vous retiennent. Une admirable Vierge de Van Eyck, la seule de lui que j'aie vue, dont le visage soit et distingué et fin, une Vierge allaitant l'Enfant dont la main presse une pomme, mérite aussi qu'on l'adule, mais... mais... deux œuvres incomparables, uniques chacune en son genre, deux œuvres d'une saveur

particulière, jamais goûtée jusqu'alors, magnifient ce musée et justifient le voyage.

Une tête ou plutôt un buste de jeune fille de l'Ecole Florentine du xv⁰ siècle.

Une Vierge serrant dans ses bras l'Enfant Jésus qui tette, du maître de Flémalle.

Mal placée sur un coin de cimaise, dans une salle péniblement éclairée, la tête de la jeune fille vous étreint, dès qu'on la regarde, de ses yeux prometteurs et menaçants. Son costume, comme sa physionomie délicieuse et méchante, déconcerte. Le milieu du front est ceint d'une ferronnière sertie d'un saphir entouré de perles ; le haut disparaît sous un bandeau d'un bleu d'hortensia et la tête est, au-dessus de ce bandeau, enveloppée d'une sorte de turban blanc aux plis lâches que cerne une couronne de buis d'un vert noir ; de cette étrange coiffure tombent de longs cheveux tressés d'or ; ils ondulent et se tordent, donnent l'illusion d'une cotte d'armes qui se démaille et cette crinière fulgurante est si singulière que l'on s'approche pour s'assurer que ces cheveux étonnants en sont ; vus de près, ces fils d'or sont en effet des cheveux patiemment réunis à quelques-uns et qui frétillent, en s'effilant du bout, sur la poitrine à peine recouverte d'une écharpe rejetée sur l'épaule, laissant à nu un sein dur et petit, un sein de garçonne, à la pointe

violie; l'autre transparaît sous une chemise qui descend, n'abritant qu'une partie du corps et, dans le ravin de cette gorge brève, pend un bijou massif, une croix pectorale, incrustée de pierres opaques, de gemmes d'un rouge sourd. Ce bandeau d'azur, ce turban, ces linges et un manteau d'un vert lumineux et placide qui s'entrevoit derrière les bras coupés par le cadre, c'est tout l'habillement de la jeune fille.

Et elle vous dévisage, défiante et mauvaise, de ses splendides yeux d'un blond de thé qui se fonce; le nez est droit, et fluet, la bouche exquise et menue, plissée par une petite moue; dans la main droite, aux doigts allongés mais épointés du bout, aux ongles rognés courts, elle tient un bouquet de fleurs jaunes, roses et violettes, un bouquet composé de trois marguerites, d'une ancolie et d'une anémone.

Cette main dont la paume s'aperçoit, un peu renversée sur le poignet, montre une ligne de vie médiocre et les signes d'une imagination développée dans un sens pratique; au point de vue de l'art de chiromance, elle est perverse et elle est prudente; elle a les instincts d'une âpre bourgeoise; elle est vicieuse mais elle l'est sans perdre jamais la tramontane; elle est une vaurienne intéressée et sans grandeur.

Ce bouquet de fleurs, elle vous le présente, mais elle

semble dire : prends garde si tu l'acceptes ; la menace est visible ; l'offre est comminatoire, l'amour est sans lendemain ; le spasme se prolonge en un râle d'agonie près d'elle.

Qu'est-ce que cet être énigmatique, cette androgyne implacable et jolie, si étonnamment de sang-froid quand elle provoque? elle est impure mais elle joue franc jeu ; elle stimule mais elle avertit ; elle est tentante mais réservée ; elle est la pureté de l'impureté « puritas impuritatis », selon l'expression de Juste Lipse ; elle est en même temps l'instigatrice de la luxure et l'annonciatrice de l'expiation des joies des sens ; d'autre part, elle est certainement un portrait car l'on ne crée pas une fillette si parfaitement vivante sans un modèle ; mais quel artiste alors a peint ce chef-d'œuvre, car cette peinture se détachant, claire, sur un fond noir, est admirable ; le dessin est incisif et très souple, d'une force extraordinaire sous son apparente grâce ; la couleur resplendit d'un éclat inaltéré, semble soudaine ; les plus grands portraitistes de tous les âges n'ont pas serré la nature de plus près et mieux rendu la vie discrète du sang dans les réseaux du derme ; nul surtout n'a mieux reproduit l'âme d'un regard dont l'acuité est telle qu'il vous poursuit au travers des salles et vous ramène quand même à lui ; on le sent dans le dos où qu'on aille et les plus belles œuvres du

Musée ne paraissent que des peintures, au sens strict du mot, en comparaison de celle-là qui va plus loin, qui est autre chose, qui pénètre, pour tout dire, dans le territoire de cet au-delà blâmable dont les dangereux anges de Botticelli entrebâillent parfois les portes.

L'auteur de cette sorcellerie est inconnu; l'on a cru devoir cependant ajouter à ce panneau catalogué jusqu'alors, école florentine du xv^e siècle, un nom, celui de Veneziano.

Sur quelles preuves s'authentique cette provenance? je l'ignore; d'abord, de quel Veneziano s'agit-il? car ils furent nombreux, en Italie, les peintres qui accolèrent à leur nom patronymique ce surnom d'origine — Lanzi en compte, pour sa part, plus de onze ! — Il n'est évidemment pas question ici d'Antonio ou de Lorenzo qui vécurent au xiv^e siècle, ni de Bonifacio qui œuvra dans les premières années du xvi^e. Resteraient alors parmi les Veneziano les plus célèbres Donato et Domenico qui peignirent, l'un dans la deuxième partie, l'autre dans la première moitié du xv^e siècle.

Or, la peinture de Donato, telle qu'on est présumé la connaître, n'a rien à voir avec celle-ci ; l'on pourrait tout au plus relever une parenté d'âge, car ce panneau me parait dater non du commencement du siècle, mais de sa fin.

Quant au Domenico, il ne subsiste aucune œuvre certaine de lui que l'on puisse rapprocher du portrait de Francfort. Les types de son seul tableau dont l'authenticité soit sûre, la Vierge et l'Enfant de la galerie des Uffizzi ne ressemblent en rien à celui du musée Staedel. Il est impossible d'ailleurs de juger l'art du Domenico à Florence, puisque Vasari nous déclare que, de son temps même, le coloris en était si altéré qu'il n'en pouvait parler.

Alors quoi? n'eut-il pas été plus sage de rien innover et de respecter cet anonymat dont la manie allemande de tout classifier maintenant, ne veut plus.

Mais cette discussion ne nous aide pas à comprendre la signification de cette figure. Pourquoi cette couronne de buis et ces fleurs? ont-elles une acception particulière? permettent-elles de deviner les desseins du peintre? non, car le symbolisme n'est ici d'aucun secours. Ce buis qui ceint si bizarrement le turban de la coiffe n'apporte, par les allégories qu'il pourrait exprimer, aucun renseignement utile. Il fut dédié par le Paganisme à Cybèle parce qu'il servait à confectionner les flûtes dont les cris stridents célébraient les fêtes de cette déesse — et, dans la symbolique chrétienne, il spécifie tour à tour la verdeur de la foi sincère, les riches et les saints.

Et nous ne sommes pas avec ces explications plus avancés qu'auparavant ; il en est de même des fleurs. L'anémone personnifie la Vierge, la marguerite avère la pureté ; quant à l'ancolie, elle simule, dans la langue populaire des plantes, la folie, à cause de la ressemblance que présente, avec la marotte des fous, sa fleur.

Ajoutons que les propriétés de ces plantes ne nous décident point ; la marguerite est inoffensive ; le suc rubéfiant de l'anémone figure dans le codex de la pharmaceutique moderne et l'ancolie est inscrite dans le formulaire magistral des homœopathes ; mais ces fleurs ne sont pas, à vrai dire, délibérement vénéneuses ; elles n'attestent pas, réunies telles qu'elles sont, un signe de danger et nous apprennent rien sur les projets de celle qui les offre.

Ce n'est donc pas dans les détails mais dans l'ensemble même de l'œuvre qu'il faut chercher la solution de l'énigme. Y réussit-on ? pas davantage. A examiner cette physionomie, à la scruter de près, l'on vient à penser qu'elle a l'air d'une sybille avec cette coiffe qui fait, en effet, songer à certains portraits de ce genre de prophétesses. L'on pourrait également augurer, si la couronne était de verveine ou d'ache, que ce visage serait celui d'une jeune sorcière, mais l'androgyne de Francfort tient encore plus de la princesse de théâtre et de la courtisane.

Son signalement est contradictoire et se dément ; tous les essais que l'on tente pour établir son identité sont vains ; mais elle nous autorise, par cela même, à nous complaire dans des rêveries et à divaguer en de fantaisistes recherches devant elle.

Un fait est certain, elle vécut, pendant la Renaissance, dans cette Italie qui fut alors l'auge de toutes les luxures, le réservoir de tous les crimes ; l'état des minuscules provinces régies par des despotes dont le sadisme s'exerçait en d'amoureux supplices, était effroyable ; tous se battaient, mettaient à sac avec leurs troupes de condottieri les campagnes et les villes ; mais le triomphe de la scélératesse, l'apothéose de l'ignominie était au Vatican.

Des Papes se succédaient, turpides. Le calice qui servait d'urne pour les bulletins de l'élection pontificale, transélémentait l'être humain dont le nom en sortait en un véritable démon ; c'était la transsubstantiation opérée par la voix d'un Conclave, une messe noire d'une espèce spéciale, la grand'messe de la Simonie. Sixte IV, Innocent VIII étonnèrent le monde par leurs fourberies et leurs forfaits, mais, à la mort de ce dernier, ce fut l'explosion des forces concentrées du vieil Enfer. A force de marchandages et de brigues, Rodrigue Borgia fut élu et celui-là, sous le nom d'Alexandre VI, se dressa, tel que

le prototype de Satan, au dessus de Rome ; l'on put croire à l'incarnation d'un Contre-Messie, à la naissance d'un Antéchrist.

Et nous voici très probablement arrivés à l'époque où fut peint le tableau de Francfort. Il est le contemporain des Botticelli, des Fra-Filippo, des Ghirlandajo, des Pérugin. Il y avait beau temps alors que l'art vraiment mystique était mort. La Renaissance avait remplacé l'inspiration chrétienne par le concept charnel du Paganisme. Le saut en arrière avait eu lieu, et pour l'art et pour les mœurs. Aux colères parfois brutes, aux vindictes courtes et pressées, à la foi juvénile, à la ferveur des grands enfants, des âmes simples du Moyen-Age, s'étaient substitués le courroux attentif et méchant, le besoin de faire souffrir, le désir de la vengeance préparée de longue main et lentement dégustée. De son côté, l'amour paraissait fade s'il restait naturel et ne franchissait pas le degré permis des parentés ; et encore fallait-il, pour en relever le goût, le faire macérer dans une saumure de poisons, dans une sauce de sang. En se raffinant, la scélératesse de l'Italie s'était accrue. Quant à Dieu, il continua d'exister pour donner une raison d'être au Pape. Il ne compta plus que dans les cérémonies de l'Eglise, qui servaient à maintenir le prestige endommagé des Pontifes. Maintes fois, certainement, à Rome,

dans les consistoires des cardinaux, Jésus put se croire encore à Jérusalem, dans le sanhédrin des princes des prêtres et des scribes ; et le fait est que, ne pouvant le crucifier à nouveau, ils se vengèrent sur la chair très-pure du Sacrement, en célébrant, au sortir de leurs orgies et de leurs meurtres, des messes indignes.

En somme, un autre monde était né, avec la Renaissance, dans les langes déterrées de la vieille Rome et les tableaux commandés par des Papes plus épris des Bucoliques de Virgile et des gaudrioles d'Horace que des hymnes de leur bréviaire, allièrent le plus indécent mélange de Vénus et de la Vierge, des Amours et des Anges ; la mythologie se confondit avec la Bible ; la Vénus de Botticelli, du musée de Berlin, pour en citer une, a la même physionomie, le même air languissant et navré que ses Vierges ; c'est la même femme ; un seul modèle a posé pour la Mère du Christ et pour la fille de Jupin ; ses anges sont des pages équivoques, tels que les appréciait le Pape Alexandre VI ; c'est d'un art exquis mais savamment pervers dont le charme laisse à l'âme un arrière-goût, cette sorte de saveur âcre et sucrée que laissait dans la bouche la cantarella, la poudre à succession des Papes.

A rêvasser devant cette fillette de Francfort, si prête à délibérément méfaire, je songe forcément au Pape

Alexandre VI, à cet espagnol, père de nombreux enfants dont un né de son accouplement avec Lucrèce Borgia, sa fille. Il était peu lettré mais affreusement lubrique ; traître et méchant, avare et cruel, il exhaussa encore l'infamie de son règne, en faisant brûler vif le seul homme vraiment admirable de son temps, le moine Savonarole.

Il fut complet ; et c'est en l'envisageant, c'est en me rappelant sa vie que le portrait de la jeune fille s'anime pour moi et s'éclaire. A défaut de documents, un détail, celui des cheveux, si spécial dans cette œuvre, me sert à m'imaginer que je la précise. Trois ans avant qu'il n'eut coiffé la tiare, Alexandre Borgia, qui était alors archevêque de Valence, se lassa de sa vieille maîtresse, la Vanozza Catanei, et, à près de soixante ans, il s'éprit d'une enfant de quinze ans, célèbre dans toute l'Italie, par la magnificence de ses cheveux d'or, Giulia Farnese, dite Giulia la belle ; le frère de la petite s'employa comme entremetteur, reçut en échange le chapeau rouge, monta plus tard sur le siège de saint Pierre, régna sous le nom de Paul III et fut père d'un fils dont la scélératesse égala presque celle de César Borgia, le fils d'Alexandre VI, le monstre.

Quelle fut l'existence de cette Giulia, issue d'une illustre famille et qui commença la fortune politique des

Farnese ? elle est, ainsi que la Vanozza dont elle suppléa les allégresses fanées dans le lit du Pape, restée à la cantonade de l'histoire. Peut-être aima-t-elle ce vieillard dont le Pinturicchio a peint le dégoûtant portrait. Imaginez un crâne en forme d'œuf, plaqué de deux escalopes de veau en guise d'oreilles ; avancez entre les deux outres des joues un gros nez courbe relié par des rides très creuses à une bouche porcine et vous avez l'homme. Il n'était guère appétissant pour une femme et il demeurait quand même imposant par sa vigueur et sa haute stature. L'âge lui avait glacé le sang, mais il le réchauffait par des épices, le stimulait par les citrouilles au poivre et les venaisons, par des plats saupoudrés de safran et de gingembre, arrosés par les vins volcaniques de l'Italie, par les vins secs de l'Espagne. Tels étaient, en effet, les boissons et les mets préférés de ses repas et cette combustion d'un corps, alimenté par des aphrodisiaques, elle apparaissait dans 'ses yeux dont les flammes noires incendiaient les femmes.

On sait que, jouant le rôle d'un évêque, Giulia présidait avec Lucrèce, près du Pape, aux cérémonies solennelles de l'Eglise — le concubinat, d'un côté, l'inceste de l'autre — elle assistait également, après les offices, aux priapées et commandait à ces banquets où ce Vicaire du Démon jetait à des courtisanes nues des châtaignes

Pagination incorrecte — date incorrecte

NF Z 43-120-12

pour qu'elles se baissassent, afin de les ramasser, entre des flambeaux allumés, posés sur le marbre du sol. Elle-même, avec son corps de garçonne pouvait prétendre aux alibis et varier, tout en restant femme, les menus du Pape.

L'on se figure aisément la carie de cette âme et l'on s'imagine aussi de quelle froide rouerie elle dut user pour louvoyer dans cette Cour où l'on risquait sa vie, chaque fois que l'on se mettait à table et où César Borgia exterminait, dans les bras même de son père, ceux des favoris du Pape qui le gênaient ou avaient simplement cessé de lui plaire.

Sa vie fut, en tout cas, agitée, comme celle de son maître. Au moment où Charles VIII envahit les Etats Pontificaux, elle prit la fuite et fut arrêtée avec son escorte, par un détachement français, près de Viterbe; mais le roi de France, dont les sens fermentaient pourtant devant la pétulance des beautés italiennes, n'osa la voir et la rendit, moyennant rançon, au Pape. La fille aux cheveux d'or épouvanta les vices de ce libertin.

Est-ce elle dont nous contemplons, à Francfort-sur-le Mein, l'image? Rien ne le prouve et n'était ce détail si particulier de la chevelure et de la croix épiscopale pendue dans la rainure de la gorge, l'on pourrait affirmer qu'il n'existe aucun motif pour que cette effigie re-

présente la jeune maîtresse du vieux Pape. Quelle qu'elle soit, elle n'en a pas moins l'âme d'une Giulia et elle en est une parente plus ou moins éloignée, avec sa mine pas bonne, son air défiant, son corps gracile et ses seins brefs; elle est charmante et elle est malsaine; elle dégage l'odeur vireuse des plantes à fleurs vertes, des plantes à craindre; elle est de coupe-gorge et elle est de vénéfice. Avec ses prunelles si glacialement claires et sa petite moue méchante, elle surgit, telle qu'une Circé, ne laissant aux amoureux qu'elle provoque que deux alternatives, celle de l'étable et celle de la tombe.

Dans la même salle, sur un mur voisin, est exposé un tableau célèbre de Botticelli, désigné sous le nom de Simonetta Vespucci, la maîtresse de Julien de Médicis; ce portrait, très beau, du reste, est fade, sans au-delà, sans vie, en comparaison de celui-ci.

Malgré son costume magnifique, ses cheveux enroulés de cordons de perles et de rubans roses et surmontés d'une aigrette de plumes de héron, malgré le charme du visage, au front découvert, aux grands yeux, à la bouche voluptueuse, au nez long, qui serait aquilin s'il ne se retroussait, un tantinet, du bout, Simonetta a dans la physionomie quelque chose de hagard et de bête; elle est jolie mais elle est vide, dignement accouplée d'ailleurs à ce bellâtre de Julien, qu'un portrait du Musée de Ber-

lin nous montre sous l'aspect d'une sorte de François I*er*, d'une fatuité extraordinaire et d'une suffisance de sottise rare. Simonetta — en acceptant que ce soit elle, et l'on en peut douter, car une autre effigie du musée de Berlin, qui la reproduit également de profil, n'admet avec celle-ci aucune ressemblance — est en présence de l'anonyme fillette de Francfort, pot-au-feu, bonne femme, sans phosphore et girofles, sans cantharides ; elle n'a même pas les ardeurs de la poitrinaire qu'elle fût de son vivant, car elle est grasse et douillette et le feu de ses prunelles est tiède.

Si nous récapitulons maintenant les indications de la carte routière des vices que décèle le panneau du musée Staedel, nous pouvons conclure que la pseudo Giulia résume, à elle seule, toute la férocité de la luxure et tous les sacrilèges de la Renaissance. Cette créature qui tient, je le répète, de la sybille et de la sorcière, de la courtisane et de la bayadère concentre dans sa tenue, dans son regard, les infernales manigances des principats Italiens et de la Rome païenne des Papes. Elle est réellement plus qu'une femme, plus même que l'illusoire Papesse Jeanne, l'incarnation de l'Apostoline à laquelle Lucifer, parodiant l'Evangile, a dit par trois fois : « Pais mes boucs ». Elle est celle qu'assistait dans les consistoires des cardinaux simoniaques, l'Esprit du Mal ;

elle est un symbole, le symbole des hontes de la Papauté, le symbole échoué à Francfort, dans la ville même qui sonne aujourd'hui la curée de l'Eglise, entre les mains des Juifs.

Après la démone, sauvée de l'oubli, par l'immense talent d'un inconnu qui sut enclore, en un carré de peinture, les diaboliques séductions d'une très ancienne larve, la Vierge du maître de Flémalle resplendit, claire, elle aussi, sur la paroi voisine d'une autre salle.

Ici encore, nous nous trouvons en face d'un cas exceptionnel, en face d'une œuvre qui va plus loin que la peinture proprement dite et qui, au rebours de la petite satane florentine, nous transporte dans cet au-delà divin que si peu de peintres connurent. La critique d'art n'a presque plus rien à voir, avec elle ; la Vierge relève surtout du domaine de la liturgie et de la mystique. Sa place ne serait que dans une église, avec un prie-dieu pour s'agenouiller devant ; et le fait est que l'on a plus envie, en la regardant, de joindre les mains que de prendre des notes !

Mais d'abord qu'est ce maître de Flémalle dont j'ai déjà parlé, à propos d'une Nativité du Musée de Dijon, dans « l'Oblat » ?

Il y a de cela quelques années, plusieurs chercheurs,

entr'autres M. Hugo Von Tschudi, Directeur de la « National Gallerie » de Berlin, furent amenés à préciser qu'un peintre flamand, d'une allure très particulière, avait vécu à Tournai, en même temps que Roger Van der Weyden, sous le nom duquel étaient cataloguées ses œuvres. M. Von Tschudi confronta divers tableaux de cet inconnu, classés dans des collections particulières et les musées de Bruxelles, de Berlin, de Dijon et parvint à établir leur étroite filiation avec les deux volets d'un retable perdu, une sainte Véronique et une Vierge logées à l'institut Staedel de Francfort et provenant de la maison des chevaliers de Jérusalem, située à Flémalle, près de Liège.

Il désigna sous le nom de cette localité l'auteur de ces différents panneaux baptisé jusqu'alors de maître de Mérode, à cause d'une Annonciation que l'on avait reconnu lui appartenir et qui figurait dans la galerie de la comtesse de Mérode, à Bruxelles — et cette nouvelle appellation a prévalu.

La certitude que le maître de Flémalle n'est pas comme le soutient encore un autre critique allemand, M. Firmenich-Richartz, Roger Van der Weyden jeune ne me paraît pouvoir faire aucun doute. Malgré certaines ressemblances qui se rencontrent d'ailleurs chez presque tous les peintres de cette époque, les différences sont telles

qu'en dépit de toutes les discussions, elles s'imposent.

Outre un type de Vierge très spécial et un Enfant Jésus, plus éveillé et moins gringalet et moins chétif que ceux de Roger Van der Weyden, certains choix de coloration dans les blancs, dans les bleutés et dans les gris, le parti-pris même du dessin qui se refuse aux trop volontaires allongements des corps et à la trop grande roideur des contours, de petits détails typiques, tels que les coiffes orientales de ses femmes et la bizarrerie de ses auréoles suffisent pour permettre de le classer, parmi les artistes de son temps, très à part.

Mais quel est-il? des recherches opérées en Belgique par M. Georges Hulin, professeur à l'Université de Gand, il pourrait résulter que le maître de Flémalle serait un peintre du nom de Jacques Daret qui fut, en même temps que Roger Van der Weyden, l'élève d'un maître de Tournai, Robert Campin.

Ainsi que je le notais dans « l'Oblat », ce Jacques Daret, sur lequel les renseignements qui valent sont quasi nuls, aurait été employé aux décorations de la fête de la Toison d'Or et des noces de Charles le Téméraire ; et il y gagnait 27 sols par jour aux entremets. Il avait un frère également peintre, David, originaire comme lui de Tournai, qui fut son disciple et reçut, en 1449, le titre de peintre et valet de chambre, aux honneurs, de Phi-

lippe le Bon. Si nous ajoutons maintenant, d'après le chanoine Dehaisnes, que Jacques Daret, reçu à la maîtrise à Tournai, en 1432, fut nommé prévôt, le jour même de sa réception à la confrérie, et si nous mentionnons avec M. Georges Hulin qu'il dessina des cartons de tapisseries pour Jean du Clercq, abbé de Saint-Vaast, et tint un atelier d'enluminure où fut admis, en 1438, un élève du nom d'Eluthère Du Pret, nous aurons épuisé, je crois bien, la somme des plus importantes informations recueillies sur son compte, car je ne pense pas qu'il y ait à s'occuper des assertions fantaisistes consignées par M. Bouchot dans le catalogue de l'exposition des Primitifs français, au Pavillon de Marsan.

Voulant, à tout prix, inventer des Primitifs français, il affirme — sans fournir aucune preuve, du reste — que le maître de Flémalle relève de l'Ecole d'Arras — et il ajoute qu'il a subi l'influence des artistes français, qu'il a vécu entre 1425 et 1450 dans l'Artois et qu'il est peut-être même venu à Paris.

L'on se demande de quels artistes français — lesquels étaient à cette époque des élèves ou des imitateurs des flamands ou des Italiens — le maître de Flémalle a bien pu s'inspirer? des enlumineurs qui illustrèrent les « très riches heures » du Duc de Berry, actuellement au musée de Chantilly, répond M. Bouchot.

Or, il a été, si je ne me trompe, démontré par M. Léopold Delisle que les miniatures de ce manuscrit étaient, pour la plupart, l'œuvre de Pol de Limbourg et de ses frères et je ne vois pas dès lors ce que l'art français peut bien avoir à démêler dans cette affaire, puisque les frères de Limbourg étaient non des français mais des flamands.

Mais laissons ces turlutaines patriotardes, et si l'assimilation de Jacques Daret et du maître de Flémalle est exacte — et jusqu'à nouvel ordre et en dépit d'une certitude qui fait absolument défaut — on peut cependant l'accepter, car elle est consentie dans le catalogue des Primitifs de Bruges par M. James Weale dont les travaux sur les Primitifs Néerlandais sont, à l'heure actuelle, les plus certains, avouons qu'il devient facile d'expliquer les ressemblances que présentent les œuvres de Roger Van der Weyden et de Jacques Daret, puisqu'ils ont suivi, tous deux, les cours du même maître et ont exécuté des tableaux similaires, sur des données et d'après des procédés pareils.

Ce qui resterait à connaître, c'est ce que l'un et l'autre ont emprunté au maître commun ; mais, ici, les preuves manquent. Aucun panneau ne subsiste de ce Robert Campin que nous savons simplement, d'après les registres de la Corporation de Saint-Luc, à Tournai, avoir

ciselé et peint une châsse, en 1425, en cette année même où Roger Van der Weyden entrait dans son atelier, comme élève.

Peut-on présumer au moins que tous deux, dans ces similitudes de certains personnages qui s'imposent, ont reproduit le type inventé par leur patron? c'est fort possible. A cette époque, le plagiat entre gens qui se considéraient tels que des artisans, n'existait pas; l'on se prêtait tout naturellement une figure qui avait plu; et cela est si vrai que le saint Joseph de la Nativité de Berlin a été, avec à peine une variante, repris par Memlinc dans son Adoration des Mages, de l'hospice Saint-Jean, à Bruges, et que je le retrouve également, avec le même visage, la même attitude, le même geste de la main abritant une bougie, dans la Nativité du maître de Flémalle, à Dijon. Que Memlinc ait pastiché Roger Van der Weyden dont il fut le disciple, cela se conçoit, mais où Roger Van der Weyden et Jacques Daret ont-ils copié leur Saint Joseph? l'ont-ils pris l'un à l'autre ou tous deux à leur maître, Robert Campin?

Ce sont là des devinettes d'autant plus insolubles que s'il était avéré que ce type de Saint appartenait à Campin, l'on pourrait se demander si, de son côté, il ne l'avait pas acquis de son maître qui, lui-même, aurait pu l'imiter d'un autre et ainsi de suite. Le fait n'est donc

à rappeler que pour témoigner combien il est difficile de juger les œuvres des Primitifs et d'assigner, en se basant sur l'attitude et la physionomie de certains personnages, tel tableau à tel ou tel peintre.

Et cette observation n'est pas inutile, je crois, à propos de l'artiste de Flémalle; depuis qu'il a été découvert, l'on commence à lui attribuer tous les volets abandonnés, tous les retables orphelins des Flandres; sa paternité s'étend plus que de raison et il devient nécessaire d'être défiant.

Ainsi, négligeant toute une série plus ou moins reconnue, voire même la descente de croix de l'institut royal de Liverpool qui figurait à l'exposition de Bruges et n'était, au demeurant, qu'une peinture froide, aux contours gravés, ne m'arrêterai-je qu'à ceux de ses ouvrages qui, à cause même du type de la Madone, de certains détails particuliers et surtout de la forme expressive du dessin et du choix des tons, sont pour moi résolument sûrs.

M'en tenant donc à la Vierge si personnelle de la collection de Somzée (1), toute en front et en nez, avec un visage osseux et court du bas, à la délicieuse Vierge du Musée d'Aix qui, en plus jeune et plus joli, sans ce côté

(1) Cette Vierge qui appartient maintenant à M. George Salting a figuré aux expositions des Primitifs de Bruges et de Paris.

de mégacéphale, lui ressemble, au tableau de Dijon dans lequel je retrouve les traits et la coiffe de la Véronique de Francfort, je me dis que, tout en étant évidemment du même peintre, la Vierge de l'institut Staedel est tout à fait différente de ces autres peintures.

Elle varie, moins au point de vue de l'exécution et au point de vue de l'art qu'au point de vue de la piété, au point de vue de l'âme. Entre la Madone allaitant l'Enfant Jésus de la galerie de Somzée et la Madone allaitant l'Enfant Jésus du musée de Francfort, l'abîme est tel qu'il a fallu un coup de la Grâce pour le combler. A parler franc, il y a entre ces deux Vierges la différence qui s'avère entre une matrone pieuse et riche, très fière d'occuper un prie-dieu de choix dans son église et une sainte, vivant de la vie contemplative, dans un cloître.

Jusqu'ici, en effet, ses Vierges m'étaient apparu, ainsi que de fastueuses bourgeoises des Flandres, jouant la distinction, s'observant devant le visiteur et il résultait pour moi, de ce besoin d'attirer l'attention, une certaine afféterie, une certaine gêne ; c'était de la peinture à simagrées charmantes, de l'art frêle et maniéré, mais ce n'était, au demeurant, que de la peinture.

Or, ici, tout change. Cet homme si inférieur à Roger Van der Weyden, en tant que mystique, devient subitement son égal, le précède presque. Toute cette partie

divine qui ne s'apprend pas, qui est hors et au-dessus des couleurs et des lignes, cette effluence de la prière, cette projection de l'âme épurée qui se fixe sur un panneau de chêne — et si l'on sait pourquoi, l'on ignore comment — jaillissent soudain dans le volet isolé de Francfort.

Ce n'est plus le Jacques Daret, appliqué et bizarre, rigide et pieux, c'est un autre homme, pris aux moelles de l'âme et qui s'élève dans l'ardeur de ses désirs au-dessus de lui-même, sur les cimes de la Mystique, en plein ciel.

Fut-il donc, avant que d'entreprendre ce retable, purifié par des peines intérieures, éprouva-t-il, en ses aîtres, le travail secret des Sacrements ? qui le saura ! — ce qui est certain, c'est que son art resté jusqu'alors et peut-être après, à ras de terre, s'essora ; l'on peut presque suivre l'envol de cette âme dont l'image demeure conservée dans le miroir de son œuvre.

Il fallait, en effet, cet influx de la Grâce pour réaliser ce tableau qui est, en son genre, unique, car jamais la Maternité divine n'avait atteint cette grandeur familière; jamais encore peintre n'avait plus douloureusement et plus délicatement exprimé, pour les années de l'Enfance du Christ, la souffrance de la Mère en attente d'un avenir qu'elle redoute, d'un avenir qu'elle sait.

C'est quelque chose comme le « Stabat Mater »de l'Enfance.

Cette Vierge, de stature naturelle, debout, l'Enfant en ses bras, se détache, dans un cadre tout en hauteur, sur le fond quasi-japonais d'une tenture d'un vermillon léger brodée, en un or pâli, d'étoiles de mer rayonnant dans des cercles et d'animaux fabuleux, au corps moucheté, à la face presque humaine, aux pattes onglées de griffes, au chef planté, en guise de cornes, de radicelles, des animaux mâtinés de fauve et de ruminant, des sortes d'hippocentaures léopardés, de bêtes héraldiques issues de la zoologie du Moyen-Age et du blason.

Marie est drapée dans un ample manteau blanc, fleuronné, çà et là, d'un frottis d'or et vêtue, en dessous, d'une robe grise. Elle est assez étrangement coiffée de voiles tuyautés sur les bords et festonnés de petites ruches sous lesquelles rampe une épaisse torsade de cheveux dont le blond mouvant, tour à tour s'éclaircit et se fume. La tête est cernée d'une auréole, mais celle-là ne ressemble pas aux nimbes singuliers des Madones de la collection de Somzée et du Musée d'Aix dont l'une est un van d'osier et l'autre une gerbe de tiges d'or qui s'arrondit ainsi que la roue d'un paon. Celle-ci se compose simplement d'un cercle d'or, travaillé au repoussé et serti de pierres.

La figure est inouïe de souffrances refoulées et de tendresse contenue ; les yeux, ouverts en boutonnière, un peu retroussés dans les coins, sont baissés; la bouche fraîche est close, le menton, gras et charmant, se troue d'une fossette, mais tous les mots s'évaporent ; nul ne peut exprimer l'adorable bonté de ces lèvres et l'inconsolable détresse de ces grands yeux.

Elle n'est nullement incorporelle, ni émaciée, ni filisée, telle que tant de Madones de Primitifs ; elle est grasse et elle est forte ; elle n'est pas non plus une jeune fille, mais bien une jeune mère et le sein mol et gonflé de lait dont l'Enfant tient la pointe dans sa bouche, n'essaie pas de donner le change et de restreindre la faconde de la maternité, en la ramenant au laconisme des vierges, à l'élégante concision des attraits neufs.

Elle est une vraie femme, très jolie, très noble, malgré la robustesse de sa complexion, très patricienne par la finesse de ses traits et la svelte maigreur de ses longs doigts.

Le peintre n'a donc pas sacrifié au procédé d'un amenuisement facile pour suggérer l'idée de la Divinité ; il n'a pas éludé les proportions terrestres des contours et, tout en demeurant le réaliste le plus exact, il n'en a pas moins réussi à peindre une femme qui, n'eut-elle aucun halo autour du chef et aucun Enfant nimbé dans les

bras, ne peut être une autre que la Vierge Mère, que la Corédemptrice d'un Dieu.

Certes, il semblait qu'après cet admirable Roger Van der Weyden dont la Vierge de la Nativité de Berlin et la Vierge en prière du polyptique de l'hôpital de Beaune sont des êtres vraiment célestes, tout était dit et que la peinture mystique serait à jamais réduite à se répéter, sans monter d'un coup d'aile plus haut ; mais non, ici, elle plane à des altitudes plus élevées peut-être ; en tout cas, la même grandeur surnaturelle s'atteste et elle est obtenue avec plus de simplicité s'il se peut et moins d'effort. La mélancolique grâce des Vierges de Memlinc suppose également l'âme d'un artiste avancé dans les voies de la Perfection, mais, lui, me paraît, en comparaison, plus féminisé, plus usant d'artifices, plus pieusement roué, si l'on ose dire.

Et le curieux, c'est que — dans ses autres œuvres — le maître de Flémalle est justement celui que l'on pourrait, bien plus que Memlinc et surtout que Roger Van der Weyden, accuser de maniérisme et de ruse !

La vérité est que nous sommes, avec ce tableau de Francfort, en face d'un cas isolé, dans un ensemble à peine connu et que cette Madone se rapproche plus que celles de la collection de Somzée et des Musées de Dijon et d'Aix, des Vierges de Roger Van der Weyden. Ne se-

rait-il pas, dès lors, imprudent de comparer ces peintres entre eux et de conclure ?

Mais au fait, cette Vierge et ce bambin éveillé et charmant dans sa longue robe bleue et qui, entendant du bruit, s'interrompt de téter, tandis que la Mère le serre plus étroitement contre son giron, comme si elle n'ignorait pas le sens de cette rumeur de l'avenir qu'il écoute, à quel moment de leur vie le peintre les a-t-il représentés ?

L'immense tristesse de Marie est celle d'une Vierge des mystères douloureux.

Des mystères douloureux de l'Enfance, alors ; l'on en compte trois : la prophétie de Siméon, la fuite en Egypte et l'absence des trois jours, consignée dans l'Evangile de saint Luc.

Or, au moment où nous sommes, Jésus est assez âgé pour que la visite à Siméon soit depuis quelque temps déjà un fait accompli ; et il n'est pas néanmoins assez grand pour cheminer seul et aller prêcher dans le Temple ; la scène se précise donc ; l'instant choisi par le maître de Flémalle est celui qui précède le départ pour l'Egypte. Peut-être alors la fille de Joachim se trouve-t-elle encore dans cette grotte que les Légendaires du Moyen-Age nous dépeignent, parée des somptueuses tentures laissées par les Rois Mages et tapissée, de même

Pagination incorrecte — date incorrecte

NF Z 43-120-12

que dans ce tableau, de touffes de marguerites et de violettes, de toute une carpette de très douces fleurs.

Ce qui est, en somme, certain, c'est qu'en étreignant si ardemment son Fils, elle songe aux futures années dont la venue la désespère.

Elle fut, en effet, pendant toutes les heures de son existence, Celle qui attendit les catastrophes ; elle vécut sous l'emprise de l'idée fixe et il faut vraiment que l'attente d'un malheur que l'on sait inéluctable soit l'un des plus atroces supplices que puisse subir la nature humaine, puisqu'il fut celui infligé à notre Mère ; et elle n'eut, en ce genre de martyre, aucun répit. Quand le sacrifice du Calvaire fut consommé, elle repartit dans la voie têtue des larmes ; elle dut encore attendre ici-bas que la mort consentît enfin à la réunir à son Fils.

Notre-Dame de l'attente, ne serait-ce pas le titre réel de cette œuvre ?

Dans ce panneau de Francfort où la vie de Jésus s'annonce à peine, ne voit-elle pas, au loin, sa marche lente aboutir à ce mont sur le sommet duquel se dresse l'arbre à deux branches qui a perdu ses autres rameaux et toutes ses feuilles et qui pousse cependant, quand même, au milieu et au bas de son tronc sec et au bout de chacune de ses deux branches mortes, des fleurs de blessures, des touffes de sang ?

Si nous raisonnons humainement, l'acuité de la torture de Marie fut effroyable, car il n'était pas un épisode de l'enfance du Messie qui n'aggravât en elle la certitude du malheur, qui ne ravivât la plaie.

La profession même de charpentier qu'exerçait Joseph semblait choisie pour lui susciter le permanent rappel de ses maux ; lorsque, par esprit d'imitation et pour s'amuser, l'Enfant s'apprenait à planter des clous dans des planches, ne se disait-elle pas que ce jeu se retournerait, un jour, contre lui et que ces clous s'enfonceraient dans ses pieds et perceraient ses mains ; la vision des bras tendus sur la croix ne s'imposait-elle pas aussi quand, Jésus, courant au-devant d'elle, les ouvrait tout grands pour l'embrasser, car le mouvement était le même. Pouvait-elle alors considérer comme inoffensive cette matière du bois qui obéissait à Joseph et les aidait à vivre ? ne savait-elle pas, en effet, qu'après avoir contribué dans l'Eden à parfaire l'égarement de la pauvre Eve, ce bois allait encore s'associer aux furies démoniaques des Juifs, en servant d'instrument de supplice à son Fils, lorsqu'il aurait grandi ?

Comment échapper à ces obsessions, puisqu'elle ne pouvait oublier l'implacable prophétie de Siméon ?

Il est impossible aussi qu'accablée par l'atroce fixité de ces visions, elle n'ait pas, quelquefois, et pour l'Enfant

et pour Elle-même, souhaité que Jésus fût homme et que le moment de l'épouvantable échéance ne fût venu ; car enfin, elle savait qu'après sa mort, il ne pourrait plus souffrir et, si humble qu'elle fût, elle ne pouvait non plus ignorer qu'Elle-même, après avoir achevé sa tâche, le posséderait à jamais dans l'Eternité bienheureuse, trônant, radieux, à la droite du Père, loin de nos gémonies, loin de nos boues.

Et si Elle désira de la sorte et par amour la fin, elle dut renouveler son sacrifice et, patiente et résignée, regarder croître, pour ses bourreaux, l'Enfant. Ne peut-on également conjecturer que, Daret l'ayant peinte un peu avant son départ pour l'Egypte, elle médite sur cet hallucinant mystère du Christ incarné pour sauver le monde de son sang et sauvé tout d'abord, lui-même, par le sang des autres, par le sang des Innocents qu'Hérode s'apprête à trucider ; les Innocents qui se substituent au faux Coupable pour endurer la peine de la mort à sa place !

Cette Madone, si tendrement dolente, on peut lui prêter toutes les angoisses, toutes les transes...

Et quelle énigme encore que son exil, ici, à Francfort, dans le musée désert de cette cité qui l'abomine ! depuis qu'arrachée à son abbaye de Flémalle, elle fut vendue et transportée sur les bords du Mein, elle continue son

stage douloureux entre les mains des Juifs. Elle subit le voisinage de l'inquiétante florentine et elles magnifient, à elles deux, l'institut Staedel devenu, grâce à leur présence, unique, en ce sens que nulle collection ne recèle ainsi les deux antipodes de l'âme, les deux contreparties de la mystique, les deux extrêmes de la peinture, le ciel et l'enfer de l'art.

Et voici qu'à les contempler tour à tour, je suis tel qu'un homme que la tentation lamine. Les yeux de la pseudo Giulia attisent en moi les brandons inéteints de mes vieux vices, mais combien, malgré tout, je préfère rester près de la Vierge ; l'*Ave Maria* me jaillit des lèvres quand l'homuncule velu qui garde les salles et que mon trop long séjour devant les mêmes tableaux interloque, s'approche et m'apprend qu'il vend des reproductions photographiques des toiles de ce musée.

Certes oui, je veux acheter la Vierge de Flémalle, mais alors l'homme hoche la tête avec mépris et m'informe que celle-là n'existe pas, que personne d'ailleurs ne la demande et il m'offre, en échange, des Madones de Rubens et autres boyaudiers qui furent la honte religieuse des Flandres.

J'ai pris la porte ; me revoici dans l'énorme ville ; je suis sans courage pour errer encore au travers de ses squares et de ses rues ; puis son jardin zoologique n'a

rien qui me puisse surprendre et, quant au style de son grand Opéra, je le hue ; je vais dans le seul endroit où je puisse encore songer en paix à l'admirable Vierge de Flémalle, à l'église.

La nuit est tombée, les voûtes se brouillent, les colonnes deviennent confuses. Quelques rubis suspendus piquent la nuit, en l'air. Ah ! la détente de cette cathédrale solitaire, si loquace dans son silence et si douce ! J'oublie Francfort, je suis chez Dieu de même qu'à Paris. A peine une femme dont on ne distingue pas les traits passe-t-elle, de loin en loin, pour s'agenouiller et ajouter une ombre plus noire aux ombres du sol ; vraiment la grande Vierge blanche serait, là sa place, ici ; je la vois si bien, souriant à ces braves femmes qui sont, là, près de moi, à ses pieds !

Il faut pourtant s'arracher à son souvenir, car l'église va clore ; et comme un remerciement inspiré par Elle, une parole de bienvenue, la seule que nous ayons encore entendue dans cette capitale des Banques, nous est soudain adressée par une petite blondine de sept à huit ans qui s'approche de mon compagnon l'abbé et dit, en prononçant le latin à l'italienne :

« Laudetour Yesous Christous. »

La politesse de la gamine catholique, perdue dans le

ghetto de ce coin de ville, nous a été au cœur. Ce salut, formulé dans la langue de l'Eglise, cette aumône prévenante jetée par une pauvresse à des gens dont l'indigence de sympathie ne s'est jamais mieux fait sentir, à l'étranger, que dans cette métropole de la Franc-Maçonnerie et ce douaire des Juifs, nous réconforte — et les avenues que nous devons traverser pour atteindre la gare nous paraissent maintenant d'une brutalité moins arrogante, d'un luxe moins lourd.

TABLE DES MATIÈRES

I. — Les Grünewald du Musée de Colmar 11
II. — Francfort-sur-le Mein. — Notes. 57

Saint-Amand (Cher). — Imprimerie Bussière.

www.ingramcontent.com/pod-product-compliance
Lightning Source LLC
Chambersburg PA
CBHW071413220526
45469CB00004B/1277